用艺术关键词开启你的AI创作之旅

计算机教授跟孩子聊AI与艺术

钱振兴 —— 著

Computer Science Professor
Talks with Kids about
AI and Art

给孩子的AI百科书

计算机教授

Computer Science Professor
talks with kids about
AI and Arts

浙江人民出版社

她那时候还太年轻,不知道所有命运馈赠的礼物,早已在暗中标好了价格。

——斯蒂芬·茨威格

She was still too young to know that life never gives anything for nothing, and that a price is always exacted for what fate bestows.

——*Stefan Zweig*

序
走向瑰丽的 AI 艺术世界的导览

复旦校园里总是隐藏着一批"不务正业"的宝藏老师，有莎士比亚熏染的花草专家，有生化实验室练就的登山健将，有沉浸于密码世界的丹青妙手，也有钟爱人文写作的人工智能专家，计算机学院的钱振兴教授便是后者。结识钱振兴教授是我这些年工作中最大的收获，没有之一。复旦校园之大、专业之多，文社理工医五大部类俱全，且分布于不同校区，不同专业的老师一辈子不打交道都是寻常事。

结识钱老师的时候，我在复旦已经工作了二十年，认识的工科老师屈指可数。好在我所从事的旅游研究是一门如假包换的交叉学科，几乎与所有人文社会科学专业相关联。近些年来，随着科技对旅游产业的推波助澜，计算机专家也开始聚焦于旅游研究，这当然是大大的好事。但受制于专业壁垒，老师们平时深耕各自的专业领域，跨学科交流较少，即便在校园里擦肩而过，也不知道是同道同行。所幸 2020 年文化和旅游部开始建设第三批重点实

验室，机缘巧合，钱老师组建的团队和我所组建的团队在校内申报的过程中狭路相逢，两路人马经过唇枪舌剑后愉快地合二为一，这个实验室也成就了我与钱老师及诸位计算机大佬们相遇相知的珍贵缘分。

我混迹于复旦二十多年，练就一身"插科打诨"的硬功夫，跟文学专家谈管理，跟管理专家谈哲学，跟哲学专家谈经济，跟经济专家谈科技。只要熟稔运用这个套路，我基本上能在跨学科的话题中夺命狂奔，一骑绝尘。直到我遇到钱老师，我忽然发现这种"弯道超车"技术有些失灵了。

按照通常操作，我跟计算机专家对话时，一定会千方百计地把话题引向我的专业舒适区，然而当我跟钱老师聊天时，我的舒适区全面沦丧，无论话题怎么拐弯，都是他的舒适区。

当我祭出历史专题时，他便开启文史掌故的输出模式，随手拿出一叠纸，告诉我这是他暑假里闲来无事，为了丰富钱家公子历史知识而写就的手稿。这部书稿后来被复旦大学出版社编辑慧眼识珠，正式出版，书名为《计算机教授给孩子讲历史》，在汗牛充栋的历史读物中开辟了一种计算机思维的新路向。

当我努力把话题拐向古典文献时，钱老师口中的四书五经经典段落又向我涌来，如滔滔江水，连绵不绝。他不仅能将这些经典段落倒背如流，还能不断旁征博引名家观点，臧否从容。我猜想他说不定又会拿出一部书稿，兴许这次叫《计算机教授给孩子

讲《论语》》……然而，这一次他又给了我一个惊喜，他的确是拿出了一部书稿，书名却是《计算机教授白话人工智能》。

当我震惊于钱老师的笔耕不辍时，他又掏出手机向我展示他的直播和短视频作品，围绕着人工智能的少儿科普。就在我翻阅他的短视频作品时，竟然发现他还在家乡海安种稻米、养麻鸭。去年年底，钱老师给我送来了他自己种的有机稻米，同时告诉我，他去年发了几十篇论文，得了上海市科技进步二等奖，但这些都不如种稻米、养麻鸭快乐。我抱着他送来的米，有些茫然不知所措，我不知道他知不知道，他的快乐对于大多数如我般的庸才而言，是多么可望而不可即。

为了安抚我的困顿与焦虑，钱老师告诉我，他来自强大到恐怖的"学霸家族"——吴越钱氏家族，先祖是五代十国时期的吴越王钱镠。近代族人中，文有钱穆、钱基博、钱锺书、钱其琛，理有钱学森、钱三强、钱伟长，院士逾百，人才辈出。"基因决定命运"，是我与钱老师多次交锋失败后的痛彻感悟。

本学期尚未开学之际，我还沉浸在春节的觥筹交错中，钱老师竟郑重其事地告诉我，"计算机教授"系列已经出到了第三部，这次的主题是"AI艺术关键词"，书稿已完成，需要我作篇序，急急如律令。接到这个派单，我的思绪依然如乱麻纠结，一来我吃不准人工智能与艺术究竟有何关系，二来我更想不通他为何要找我这个不懂艺术的门外汉写序。想来想去，我想可能的答案是，他

认为我的"大撒把"式文风，可以将读者从日常的阅读习惯中抽离出来，引导各位读者走入钱老师精心创造的瑰丽的人工智能艺术世界。

艺术是人类的永恒话题。柏拉图认为艺术是对现实的模仿，而现实本身又是对理念世界的模仿，因此艺术是"模仿的模仿"，是对真理的扭曲。亚里士多德认为艺术具有情感净化的功能和社会价值，可以平衡人类的精神世界。康德则强调艺术鉴赏不应涉及任何实际利益或目的，审美体验是非功利性的，是纯粹的形式和美的体验。黑格尔却说康德太理想化、抽象化，艺术不是个人对形式的感性把握，而是理性世界中绝对精神的自我表现。后来的尼采作了一个清场式发言，他说前面这些哲人们都搞错了，艺术不是别的，它只能是自我意识的表现，日神精神的形式感和理性化只是表象，深层涌动的是源自酒神精神的创造与毁灭，这种无意识、无规则、无约束的冲动，才是艺术真正的实相。海德格尔对艺术的理解比较接近尼采，他认为艺术就是对存在的揭示，也就是真理本身——世界的遮蔽与去蔽，在这条追寻存在的道路上，理性主义只能够不断地开倒车……

"掉书袋"工作告一段落，人工智能可以输出更多，这里点到为止。在翻开钱老师新作的时候，我脑子里一直在思考一个问题，一位人工智能专家将会如何理解艺术？是"模仿的模仿"？还是"精神的净化"？是"无目的的合目的性"？还是"理性的诡

计"?是"强力意志的冲动"?还是"存在的自我彰显"?在我拜读完这本书之后,我意识到我又一次在与钱老师的对话中被挫败了,因为他完全没有局限于传统艺术理论,而是另辟蹊径,用艺术风格与人工智能的对话开启了一个极为有价值的讨论:在人工智能时代,如何增进人类的创造力?

正如他在文中反复强调的那样,"具备创造力的人生才是更有价值的人生",那么,我们在人工智能时代,如何才能生活得更有意义,更有价值呢?这种意义和价值与艺术又有什么关系呢?这些问题,我们在这本书中找不到具体答案,但是请各位不要失望,这些问题是钱老师留给读者们自己去思考、自己去寻找、自己去解答的。

与其说这是一本答案之书,不如说是一本走向瑰丽的人工智能艺术世界的导览,走进这个世界,每个人将看到的景象都不尽相同,每个人所遭遇的自我更是千差万别,就此而言,对答案之书的渴望,本身就是一种虚妄的想象。

吴越王钱镠留给后世子孙的遗训中有这样一句话:"利在一身勿谋也,利在天下必谋之;利在一时固谋也,利在万世者更谋之。"用大白话来说,如果一件事的利益只关乎个人私利,就不要费心去追求。如果一件事的利益能惠及天下所有人,就必须全力以赴。如果一件事的利益仅在短期内有效,当然可以争取。如果一件事的利益能造福千秋万代,更应当优先谋划。

人工智能是否能利在万世，目前无法草率地下结论，但是艺术和创造力，却是信之确凿的天下与万世共利之基。在我浅薄的理解中，钱老师的这本书是在鼓励读者们大胆地尝试人工智能工具，将它幻化为自由世界的翅膀，以期展翅高飞，在永无止境的艺术创造中，实现个人表达，铸就每个人独一无二的人生价值。就此而言，《钱氏家训》中的嘱托，在当下，在钱老师身上，也就体现为这本简短又精彩的瑰丽之书了。

　　最后，我引用钱老师常常耳提面命的一句话，来结束这段信马由缰的序，"读古典书，做现代人"，与读者们共勉。

<div style="text-align: right;">乙巳年正月廿七于光华楼</div>

自序
用 AI 一起来创作艺术吧

亲爱的朋友们,你们想了解人工智能(Artificial Intelligence,后简称 AI)在艺术领域的发展历程与应用吗?以前,计算机只能画一些简单的图形。后来,科学家们发明了更厉害的技术,让计算机可以学习、思考,早期的计算机艺术逐渐演变为利用机器学习和神经网络生成艺术作品,就像我们人类一样,甚至可以自己"创作"。

今天,AI 已经可以创作出各种各样的漂亮图片、动听音乐,它不仅是创作工具,还是艺术家的合作伙伴,通过文本生成图像、音乐和文字等内容,它带来了新的创作方式。

这本小书会带你一起发现与探索 AI 在艺术领域的可能性,在引言部分,我们先一起看看 AI 在艺术领域是怎样一步步发展起来的,有哪些好玩的 AI 艺术创作工具。

1. AI 在艺术领域的早期探索(20 世纪 50～70 年代)

人工智能与艺术的早期探索可以追溯到 20 世纪 50 年代,计

算机技术刚刚兴起的时期。虽然早期计算机很"笨",只能画一些简单的线条和图案,但已经很了不起了。20世纪70年代,哈罗德·科恩(Harold Cohen)开发了程序AARON(亚伦),能够自动生成抽象绘画,这幅作品被认为是数字绘画的开创之作,奠定了数字艺术的基础。

2. 数字艺术与算法艺术(20世纪80~90年代)

计算机图形学的快速发展使得艺术家能够通过编程来创造新的视觉作品,出现了大量利用算法生成的艺术形式。艺术家们可以用计算机画出更复杂的图形,比如用算法做出漂亮的分形图案,或者用数据做出有趣的视觉艺术作品。人们还开始尝试用AI创作音乐。如作曲家大卫·科佩(David Cope)开发了EMI(Experiments in Musical Intelligence,音乐智能的实验)来自动化生成古典音乐风格的作品。

3. 机器学习与神经网络艺术(21世纪10年代)

到了2010年左右,深度学习和神经网络的兴起极大地推动了AI在艺术领域的应用,特别是生成式对抗网络(Generative Adversarial Networks,简称GAN)的发明,使得AI开始具备生成各种艺术作品的能力。它可以用"深度神经网络"学习大量的图片和音乐,然后自己创作出新的作品。就像一个神奇的魔术师,GAN能让AI创作出很像真人的肖像画,这些作品越来越逼真,也越来越有创意!值得注意的是,2018年,法国艺术团体Obvious

通过 AI 生成了一幅名为《埃德蒙·德·贝拉米肖像》(*Portrait of Edmond de Belamy*)的肖像画，在佳士得拍卖行拍出了 43.2 万美元，标志着 AI 生成的艺术作品获得了主流认可。

4. 当代应用与 AI 协作艺术（21 世纪 20 年代及以后）

当前，AI 艺术热潮源于海外 AI 技术在图像生成领域的革命性进步。现在，有很多强大的 AI 工具，例如 Midjourney、DALL-E 3 和 Stable Diffusion，它们以其惊人的艺术效果和可绘制"万事万物"的无限性，在短短半年时间里，吸引了来自全世界数千万注册用户的实际参与，以及数亿人的关注。它们可以根据你的文字描述创作出各种各样的图片。你告诉 AI 想画什么，它就能帮你画出来。未来，AI 艺术会变得更加神奇，也许每个人都能拥有自己的 AI 艺术家助手。

AI 是如何创作图像的呢？

AI 就像一个很会学习的小孩，它会学习大量的图片，然后学习把这些图片的特点组合起来，创作出新的图片。它有很多种方法，以下是常见的几种：

流模型（Flow）：想象一下，把一堆积木打乱，然后慢慢地按照顺序把它拼起来，最后变成一座漂亮的城堡。流模型就是用这种方法来创作图片的。

生成对抗网络（GAN）：想象一下，有两个小朋友在玩游戏，一个小朋友负责画画，另一个小朋友负责判断画得好不好。画画的小朋友努力画出好看的画，判断的小朋友努力找出画得不好的地方。这样一来一去，画画的小朋友画画的技术就越来越好了！GAN 就是用这种方法来创作图片的。

变分自编码器（VAE）：VAE 就像一个神奇的机器，它可以把图片变成一些简单的代码，然后把代码还原成图片。它可以自行学习并创作出漂亮图片。

扩散模型（Diffusion Models）：扩散模型就像一个画家，它先把画布弄得很脏，然后慢慢地把脏东西擦掉，最后出现一幅美丽的图画。

AI 时代，如何提升自己的创造力？

我们一起来看看 DeepSeek（深度求索）对这个问题的看法吧：

在人工智能时代，AI 不仅没有削弱人类的创造力，反而为我们提供了新的工具和机会来增强和扩展创造力。以下是一些方法，可以帮助我们在 AI 时代进一步增进人类的创造力：

1. 将 AI 作为创意工具

AI 可以快速生成大量创意草稿、设计方案或文本内容，帮助人类突破思维局限。例如：

艺术创作：使用 AI 生成艺术工具（如 DALL·E 3、MidJourney）探索新的视觉风格。

写作与音乐：利用 AI 生成文本或音乐片段，作为灵感的起点。

设计优化：在建筑、产品设计中，使用 AI 生成多种可能性，供人类选择和优化。

关键：AI 是工具，而不是终点。人类需要从 AI 生成的内容中筛选、调整和赋予意义。

2. 跨学科学习与协作

AI 时代要求我们具备跨学科的知识和技能。通过结合艺术、科学、技术和社会科学等领域，可以激发新的创意。例如：

艺术与科技结合：探索生成艺术、交互艺术或虚拟现实艺术。

数据与创意结合：利用数据分析生成有意义的可视化作品或社会洞察。

关键：打破学科界限，拥抱多样性，激发创新思维。

3. 培养批判性思维与问题解决能力

AI 可以处理重复性任务，但人类的核心优势在于解决复杂问题和提出独特见解。通过培养批判性思维，我们可以更好地利用 AI 工具，同时避免被其局限。例如：

提出问题：AI 可以帮助我们找到答案，但人类需要提出正确的问题。

反思与改进：对 AI 生成的内容进行批判性评估，发现不足并

改进。

关键:创造力不仅来自生成的新事物,也来自对现有事物的反思和改进。

4. 拥抱实验与失败

AI 时代降低了实验的成本和风险,使我们更容易尝试新想法。例如:

快速原型设计:利用 AI 工具快速生成原型,测试创意的可行性。

迭代改进:通过不断试错,优化创意和设计。

关键:不要害怕失败,失败是创造力的重要组成部分。

5. 关注人类独特的情感与体验

AI 可以模仿人类的创造力,但无法真正理解人类的情感和文化背景。通过关注人类独特的情感、价值观和体验,我们可以创造出更具深度和意义的作品。例如:

情感设计:在设计中融入人类情感,创造更具共鸣的作品。

文化表达:通过艺术和设计传达文化身份和历史记忆。

关键:创造力不仅仅是技术上的创新,更是对人类体验的深刻理解。

6. 合作而非竞争

AI 不是人类的竞争对手,而是合作伙伴。通过与 AI 协作,人类可以专注于更高层次的创意活动。例如:

人机协作：在创作过程中，人类负责创意方向，AI 负责执行细节。

团队合作：结合人类与 AI 的优势，形成更高效的创意团队。

关键：将 AI 视为增强人类能力的工具，而不是威胁。

7. 终身学习与适应能力

AI 技术发展迅速，保持创造力的关键是不断学习新技能和适应新工具。例如：

学习 AI 工具：掌握 AI 生成艺术、自然语言处理等技术。

关注趋势：了解 AI 领域的最新发展，探索如何将其应用于创意领域。

关键：创造力需要不断更新知识和技能。

8. 回归人文与哲学思考

AI 时代，我们需要更多地思考人类存在的意义和价值。通过哲学、文学和艺术的思考，可以激发更深层次的创造力。例如：

探索人类本质：思考 AI 无法替代的人类特质，如情感、直觉和道德。

创造有意义的内容：通过艺术和设计传达对人类社会的关怀。

关键：创造力不仅是技术上的突破，更是对人类未来的思考。

在人工智能时代，增进人类创造力的核心在于：利用 AI 作为工具，扩展创意的可能性；关注人类独特的情感和文化，赋予作品深度和意义；不断学习和适应，保持开放和创新的心态；将 AI

视为合作伙伴，共同探索未知领域。

好玩的 AI 艺术工具

Midjourney：你只要告诉它你想画什么，它就能帮你画出来！

DALL·E 3：它能理解更复杂的描述，画出的图片更精致！

Stable Diffusion：这是一个开放的工具，很多人都可以一起用它来创作艺术！

在这本书中，我们会学习一些艺术领域的基础知识，这可以帮助你清晰地告诉 AI 我们想要什么，让 AI 更好地理解你的想法，让你也能像个艺术家一样，用 AI 创造艺术作品，画出你想要的画！（注：本书中使用 AI 绘制的插图，均由 Midjourney 生成）

总而言之，用 AI 创作艺术是充满乐趣和创造力的！希望这本小书能带你开启一段奇妙的艺术之旅。

目录

01
洞穴壁画：
人类最早的艺术表达　　　/ 001

远古人类为什么要在岩洞的石壁上画画？/ 远古岩画是艺术作品吗？/ 世界上还有类似贺兰山岩画的艺术作品吗？/ AI 需要怎样的指令才能创作岩画呢？/ 你觉得 AI 的创作能被称为艺术作品吗？/ 岩画艺术呈现远古人类原始的天真

02
新石器时代的陶器：
功能与美学的结合　　　/ 013

新石器时代的陶器是如何产生的？/ 这些陶器的用途是什么？/ 这些陶器的造型看起来都很奇特，它们为什么可以被称为艺术品？/ 是不是美的东西都是艺术品？/ 让 AI 模仿新石器时代风格绘制一下陶器吧！

03
青铜器：
古代文明的科技与艺术　　　/ 027

你知道青铜器名称的由来吗？/ 中国的青铜器是什么时候出现的？/ 博物馆里陈列的那些青铜器在古代究竟有何用途呢？/ 青铜器是怎么制作出来的？/ 青铜器是文物，还是艺术品？它们的美体现在哪些方面？/ 从数学的角度，如何描述青铜器的形状？/ 你觉得 AI 设计的汽车草图怎么样？

04
古代巨型建筑：
权力、信仰与文明的象征　　　/ 043

你了解世界上著名的巨型建筑吗？/ 埃及金字塔的形状为什么是角锥体？/ 古希腊神话中的神祇住在哪里？/ 巨大的廊柱、宏伟的穹顶、美观的拱门等建筑元素来自哪里？/ 你知道中国的巨型建筑吗？/ 为什么建筑也被视为艺术的一种？/ 古人为什么热衷于建造巨型建筑？/ 未来，如果在火星上建造一个金字塔，可能是什么模样？

05

中华古建筑：
天人合一的文化内涵 　　/057

你了解中国古代宫殿吗？/ 另一个中华古建筑的重要代表——塔！/ 东西方建筑到底有什么异同？/ AI绘制的东方宫殿、西方宫殿是什么样的？/ 现代建筑设计主要考虑哪些因素？

06

中国雕塑艺术：
意象、技艺与文化传承 　　/071

秦兵马俑：千军万马的地下奇观是如何诞生的？/ 汉唐石雕：陵墓守护如何展现盛世气象？/ 石狮为何成为镇宅辟邪的守护神？/ 如何用艺术表达宗教信仰？/ 美有没有评价标准？/ AI生成技术创作的古典风格雕塑是什么样的？

07

西方雕塑艺术：
对结构、力量、美感的追求 /083

你了解西方雕塑艺术的传统脉络吗？/ 古希腊雕塑：理想之美与神性表达 / 古罗马雕塑：写实风格与权力象征 / 雕塑是如何从希腊传承到罗马的？/ 如何在计算机中表示或创作雕塑？

08

古希腊、古罗马绘画：
传达信仰与愿望 /097

古埃及人的绘画有什么特点？/ 古希腊的陶罐上画了什么？/ 古罗马壁画上画了什么场景？/ 你了解绘画领域的透视法吗？/ 古埃及人绘画用的莎草纸算是一种"纸"吗？/ 古代人绘画使用的是什么颜料？/ 古埃及、古希腊和古罗马的绘画之间有哪些关联？/ 现代很多美术作品可以在电脑屏幕上显示，这是如何实现的？

09

中国山水画：
需要了解人文才能贴近的
艺术创作者　　　　　　　/113

早期中国绘画，如何在绢帛上追寻精神的表达？/ 山水画如何将自然与心境融为一体？/ 你知道中国画与西方画的主要区别在哪里吗？/ 你认为 AI 可以理解诗歌的意境吗？

10

中世纪艺术：
戴着脚镣的跳舞　　　　　/131

拜占庭与巴西利卡：教堂建筑的风格演变 / 罗曼式与哥特式：西欧教堂建筑的发展 / 中世纪绘画：宗教叙事与技法萌芽 / 欧洲中世纪的艺术与以往的艺术有什么不同？/ 为什么哥特式教堂建筑能替代传统风格的教堂？/ 中世纪绘画除了对宗教有用，对后来的绘画还有什么意义？/ 总体上看，中世纪的艺术有哪些创新点？/ 创造的动力从哪里来？

11

文艺复兴：
注重个体、注重自我　　　/147

达·芬奇如何将艺术与科学完美融合？/你知道雕塑与绘画的双重巨匠是谁吗？/和谐之美的集大成者的创作是什么样的？/文艺复兴的核心精神是什么？/文艺复兴时期的艺术主要有哪些创新？/还有什么复兴的故事？

12

印象派：
轮廓、阴影和色块　　　/171

新古典主义的特点是什么？/浪漫主义如何用激情与想象力点燃艺术？/现实主义的追求是什么？/印象派画家如何捕捉转瞬即逝的美好瞬间？/后印象派如何通过艺术表达主观感受？/这些作品似乎都与启蒙运动有关，启蒙运动对艺术到底有哪些影响？/印象派的主要创新有哪些？/能说说人工智能和计算机创作图片的事情吗？/机器创作与人创作有什么不同？

后记　具有创造力的人生才更有意义　194

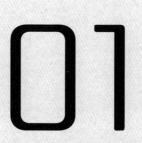

01

洞穴壁画：
人类最早的艺术表达

人类的思维是随机的、跳跃的,一会儿想做这个,一会儿想做那个,但出现灵感的火花时,某些人能够行动起来,把想法付诸实现,便造就前所未有的形式。岩画便是如此,它们是最初的艺术形态。

至今我都能回忆起在贺兰山看岩画的下午，我们驾着车在山脚下徐徐前进，午后的阳光给山的轮廓镶上了一层金边，下车后徒步到山腰，从豁口向山脚下荒芜的平原眺望，乱石如同河流奔向大海，给人一种亘古不变的感觉。正如作家冯骥才在贺兰山的题字："岁月失语，惟石能言。"

根据山上的指示牌，我们看到山体岩石上刻有各式各样的图案，既有牛羊马等动物的形象，也有简单的人面像，还有一些人类活动的场景。据当地博物馆介绍，这些岩画距今已数千年，历经风雨侵蚀和日晒，至今都没有消失，不禁令人感慨大千世界的奇妙。

远古人类为什么要在岩洞的石壁上画画？

对于这个问题，历来有很多不同的看法。以下我给出几种猜测，当然，你完全可以提出自己的见解：

第一种，基于生存环境与精神需求。当时的人类以岩洞为居

所,岩洞既是他们遮风挡雨的生存场所,也是躲避野兽的屏障。多数观点认为,远古人类创作岩画,是为了举行某种宗教仪式。远古人类对大自然充满敬畏之心,或许认为自然力量主宰了一切,于是通过在岩洞的石壁上作画,祈求上天的保佑,或与祖先建立某种精神连接。

第二种,基于记录与表达的本能。岩画可能是远古人类记录生活的一种方式,如同我们写日记。岩画记录了远古人类的狩猎场景、日常活动,以及人类对周围世界的观察和理解。当然,还有可能是一种个人消遣,一个人在吃饱之后无所事事,想找点乐趣,于是在自己生存的空间里涂涂画画,寻求艺术表达的乐趣。

现在,我们已经无法确切了解当时的真实情况了,毕竟缺乏文字记载,只能推断或猜测。值得关注的是,世界上有一些学者也在进行相关研究,如法国的史前史专家让·克洛特（Jean Clottes）,他在岩画研究领域提出了很多独特的观点。

远古岩画是艺术作品吗？

我认为是。虽然我们已经无法确认当时的人类为什么要创作岩画,但我们可以从以下几个方面对岩画的特征进行分析。

从创作者的角度看,这些岩画一定是远古人类创造的。当然,也曾有人提出,岩画可能是外星人的作品,在没有确切证据之前,

我们暂且搁置这种可能性。目前还没有发现比岩画更古老的创作，中国的岩画遗址就有上千处，考虑到中国广袤的土地和当时有限的交通条件，岩画在不同地域呈现出各自的特点，因此，我们有理由认为它们是本地人独立创作的成果，具有高度的原创性。在我看来，艺术是人类特有的表达方式，岩画首先符合这一点。

从审美的角度看，这些岩画具有特别的美感。它们古老而又神秘，虽然没有文字依据，我们不能明确当时的人们想要表达什么，但它们抽象的创作内容，反而可以激发今天的我们的想象。粗犷的绘画风格，甚至可以让人跨越时空，身临远古的世界。

世界上还有类似贺兰山岩画的艺术作品吗？

在我们生活的这个星球上，类似贺兰山岩画的岩画不在少数。

最古老的岩画在法国南部的肖维岩洞（Chauvet Cave），岩洞中有数千幅以动物为主题的岩画（如图 1-1），这些画是 30 000 多年前的人们所绘制的，当时大约是旧石器时代。当时的人们已经懂得将黑色和红色的各种石头磨成粉，在岩壁上绘制栩栩如生的动物形象。世界上最早的关于马的人类艺术，就是在这里被发现的。沃纳·赫尔佐格（Werner Herzog）的奥斯卡获奖纪录片《忘梦洞》（Cave of Forgotten Dreams，2010），用 3D 技术呈现了法国南部的肖维岩洞。感兴趣的话你可以找来看一看。

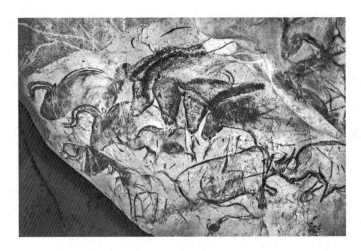

图 1-1　马、猛犸象和犀牛壁画
（肖维岩洞）

同样在法国，还有著名的拉斯科洞穴（Lascaux Cave）岩画（如图 1-2）。据说在 1940 年，两个小朋友寻找小狗时，偶然发现了这个岩洞，大量岩画重现天日。经过年代测定技术，这些岩画

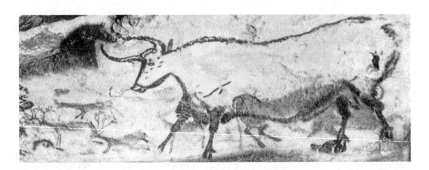

图 1-2　岩画
（拉斯科洞穴）

大约创作于 15 000 年前，创作者可能是当时住在岩洞的人们。由于洞穴内部的岩画特别丰富，因此它也被许多人称为"史前卢浮宫"。

西班牙的阿尔塔米拉洞穴（Altamira Cave），则是保存史前绘画的一个最著名的洞窟，早在 1879 年就被考古学家探寻出来。10 000 多年前，住在洞穴中的人类制作了锋利的石器，在石头上刻出各种动物的形状，勾勒出黑色的轮廓，而后在里面涂上红色颜料（如图 1-3）。这些颜料是用动物的脂肪和血调的。阿尔塔米拉洞穴也被后人称为"史前的西斯廷小教堂"。

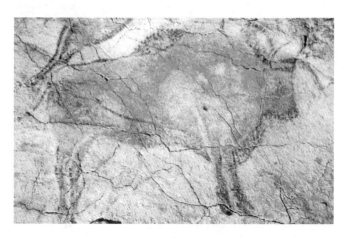

图 1-3 《野牛图》
（阿尔塔米拉洞穴）

今天，我们在全世界一百多个国家和地区都能看到岩画。我国也有大量的岩画存在，包括各个时期人们在岩石上创作的图画，比如江苏省连云港市的将军岩岩画，距今已有 7 000 多年的历史。

AI 需要怎样的指令才能创作岩画呢？

你好奇 AI 创作的岩画是什么样的吗？当我输入提示词"on the cave wall with ancient horses, like the paintings in Lascaux Cave"（洞穴里的墙壁上有古代的马，如同拉斯科岩画一般），AI 为我呈现了如图 1-4 的画面：

图 1-4　AI 模仿拉斯科洞穴岩画的创作

上面的四幅图,每一幅画中都有好多匹马,颜色、形态各不相同(原图为彩色),与拉斯科洞穴岩画如出一辙。不知你觉得 AI 的创作怎么样?

当我输入提示词"a bull on the wall of an Ancient cave"(古代洞穴的墙壁上有一头公牛),AI 又为我呈现了如图 1-5 的画面:

图 1-5　AI 创作的公牛岩画

一头公牛从墙壁上探出脑袋,而它的身体却是平面的。它看起来栩栩如生——这是 AI 创作的超现实岩画作品,既有古代的风格,又有现代的风格。或许,我们可以给这幅画取名为"古今混一大彩牛"!

你觉得 AI 的创作能被称为艺术作品吗？

目前，这还是一个比较有争议的问题。一方面，AI 创作是由机器完成的，它遵循计算的逻辑，并非经人类情感波动而产生的创作。如果按照我们前面的理解，艺术一定要呈现人的目的与精神，那这就不能算艺术作品。但从另一方面来看，AI 机器人只是工具，就像人类使用铅笔、钢笔来画画，似乎从物理意义上理解，AI 与铅笔、钢笔这些工具相比，并没有本质区别，只要机器创作的作品具备美感，似乎也可以认为 AI 创作的作品有艺术的特征。

这个问题你怎么看？你可以尝试使用 AI 创作一下，然后你一定会有自己的感想。

岩画艺术呈现远古人类原始的天真

总的看来，艺术是一种创造，它和哲学、科学一样，以其独特的方式阐述世界，我认为它更强调的是创造和创新。罗伯特·亨利（Robert Henri）在《艺术的精神》中说："当任何人被隐藏的艺术天分被激活以后，不论他从事任何工作，都会变成一个善于思考、孜孜不倦、大胆、自我表现很强的人。他对别人来说变得更加有趣，他打破常规、颠覆传统、充满灵感，并寻找更好的理解

和沟通方式。"人类的思维是随机的、跳跃的，一会儿想做这个，一会儿想做那个，但出现灵感的火花时，某些人能够行动起来，把想法付诸实现，便造就前所未有的形式。岩画便是如此，它们是最初的艺术形态。

当我们仔细观看这些岩画，会发现远古人类的创作手段非常简单，很多画非常粗犷，只有寥寥数笔，仿佛今天幼儿园的小朋友拿起彩笔在纸上画出来的，这也说明当时正是人类的童稚时期，对世界怀有原始的天真。

正是这群天真的人类，偶然间打开了艺术创作的大门。

【AI 的艺术创作关键词——岩画】

岩画地点关键词：
贺兰山、将军岩、肖维岩洞、拉斯科洞穴、阿尔塔米拉洞穴

岩画内容关键词：
* 动物形象：马、猛犸象、犀牛、野牛
* 人面像
* 狩猎场景
* 生活场景
* 抽象图案

02

新石器时代的陶器：功能与美学的结合

在陶器上绘制各种图案，表明古人希望通过装饰来建立美感，这些图案某种程度上表达了他们自己内心的情感或想法，或者反映了社会大众的群体需要。考虑到这些陶器首先具有实用性，而这种审美表达实现了对实用性的超越。

旧石器时代晚期，人类开始在岩洞的石壁上作画，随着时间推移，这种艺术的表达技巧与表现形式也在不断发展。到了新石器时代，各种生活工具越来越丰富，农耕和畜牧成为人类新的生存方式，这个时期的艺术创作也发生了改变，各式各样的陶器非常具有代表性，文明之光越来越亮。

新石器时代的陶器是如何产生的？

或许是古代先民在日常生活如生火取暖或烹饪的时候，偶然发现一些泥巴经过火烧后会变得坚硬。受此启发，他们开始尝试使用黏土混合砂砾等材料，将其搅拌制成泥坯，捏出一些形状并进行烧制，烧后，这些形状就固定下来了，人们获得了坚硬的陶器。后来，这种技巧被广泛使用，所造就的物件被后人称作陶器。

目前已知最早的陶制物品，大约诞生于公元前29000年至前25000年之间，在如今捷克共和国的下维斯特尼采被发现，被称为

"下维斯特尼采的维纳斯"（Venus of Dolní Věstonice，如图2-1），这是一尊女性雕像，高大约11厘米。当代科学家使用显微镜等设备分析里面的成分，发现除了黏土之外，还掺杂了骨头、猛犸象牙颗粒等。这或许就是当时发现陶器烧制方法的人们捏出来的小玩意，他们用最原始的创造手段，立体地展现人的形象。

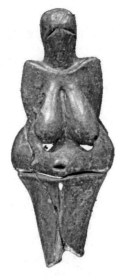

图2-1 下维斯特尼采的维纳斯
（现藏于捷克布尔诺）

在旧石器时代向新石器时代过渡的过程中，类似的艺术品多次出现。在奥地利，威伦道夫发现了一尊公元前28000年至前25000年的人体雕刻，这就是世界闻名的"威伦道夫的维纳斯"（Venus of Willendorf，如图2-2），只不过它并非陶制，而是石雕。

02 新石器时代的陶器：功能与美学的结合

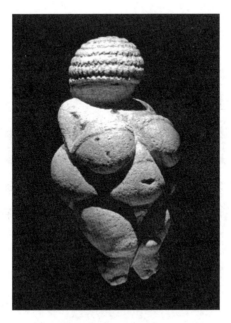

图 2-2 威伦道夫的维纳斯
（现藏于奥地利）

上述两件作品在身体细节上都很粗糙，仅呈现出基本的人体轮廓，没有刻画出五官，且上身缺失手臂。这种粗糙的风格很容易理解，在洪荒年代，人类的主要生存需求还是填饱肚子、抵御野兽，并没有太多的时间和精力去追求和欣赏今天我们所谓的艺术。上述的这些"艺术品"，可能是当时人类在闲暇制作的小玩意，又可能用于某种仪式或者巫术。钱穆在《中国文学史》中说："中国的艺术产生于工业，如陶器有花纹，丝有绣花与钟鼎有器具、锅等。并不如西方那样专门为了欣赏而刻画像。"

这些陶器的用途是什么？

好奇心和问题是创造的开始！

回到陶器这个话题上,既然人们学会了用黏土制作坚硬的物件,自然就有人会想起使用烧陶来制作生活用的器具。目前已发现的最古老的陶制容器,是出土于中国江西仙人洞的陶罐碎片,其年代可追溯到约公元前20000年至前19000年。考古学家在仙人洞发现了大量的陶器碎片,根据已复原的陶罐看,它们的外观比较朴素,可能在烧制前,人们会用草绳缠绕的方式固定泥坯,放在火中燃烧后,草绳变成了灰,在陶罐的表面就留下了绳纹。据现代人推测,这些陶罐大约是用来盛水的。仙人洞出土的陶器表明,中国是全世界最早掌握烧陶技术的国家之一。虽然在我们的邻国日本也发现了10 000多年前的陶罐,但中国在制陶方面可能比他们早数千年。

随后的几千年里,陶器的形式越来越多样化,出现了盆、瓶、罐、瓮、釜、鼎等各类陶器。烧制陶器本身是一门技术,感兴趣的话,你可以去寻找烧陶的专业书籍来阅读。从艺术的角度,我们对陶器的外观和上面的图案更感兴趣。我们来看一些中国古代具有创意的陶器吧,这也许对你用AI创作陶器作品会有一些启发。

1955年,在陕西省西安市半坡出土了新石器时代的"人面鱼

纹彩陶盆"（如图2-3），这种陶盆被用作儿童瓮棺的棺盖，现收藏于中国国家博物馆。当时正是中国的仰韶文化时期，原始社会生存条件恶劣，导致很多儿童不幸夭折，先民们就用陶制的瓮来埋葬他们。

图2-3 人面鱼纹彩陶盆
（现藏于中国国家博物馆）

在这件人面鱼纹彩陶盆上，描绘了对称的两组人面鱼纹，人面的口中似乎衔着一条大鱼，两侧有两条小鱼咬着人面的耳朵，附近还有两条大鱼在游动。人头相当地圆，两眼似乎安详地闭起来了，头顶还戴上了鱼鳍一般的帽子。这样的图案，应当是在陶器烧制前已经画在泥坯上了，等烧制后就成为陶器的一部分。

这个图案令人惊叹！6 000多年前的人们，已经学会将含有寓意的图案烧制到陶器上，让陶器看上去更有美感。当时的人们想表达什么？考虑到这是一个葬器，莫非他们希望逝去的小朋友能

化身为鱼，在另外一个世界自由地游来游去吗？也有人认为，这可能反映了当时人们以渔猎为生的生活方式，希望小朋友在另一个世界有鱼吃，衣食无忧。艺术真是充满想象！

除了国宝"人面鱼纹盆"外，还有"人面网纹盆"，它是由两个人面图案与两个像渔网的图案交替组成的。人面和鱼放在一起的图案，在这个遗址出土的文物中多次出现。因此，有人认为这是当地部落的图腾（totem），是一种神灵，用于护佑本部落的安全。除了鱼，在当地出土的陶器上，也有鹿、鸟、猪等动物形象。在其他一些部落，还有用其他动物作为图腾的，这里就不一一列举了。

陶器的造型也呈现出多样化的趋势，比如半坡的尖底瓶，外观上有旋转的黑色条纹，似乎还有几只大眼睛，如同玄鸟在九天飞舞，充满了动感——类似的条纹或图案，可能源于对大自然的抽象表达。有人说这个瓶子是用于汲水的，也有人说它是用来装酒的，从两边的瓶耳上看，这个瓶子应该可以用绳子挂起来。

现存出土的陶器图案可以说千奇百怪，比如装酒的老鹰头形状的"陶鹰尊"、人头形的彩陶瓶、猪面纹细颈彩陶瓶、如小狗摇尾乞怜般的红陶兽型壶、带有网纹的船型壶，等等。

三条腿的陶器非常具有代表性。比如中国历史博物馆收藏的红陶双耳三足壶（如图 2-4），那圆滚滚的肚子应该是用来装水的；再比如上海博物馆中良渚时期的红陶袋足鬶，它有三个肥胖的腿肚子，显得格外奇特。这些陶器让人不得不佩服古人的想象力。

02 新石器时代的陶器：功能与美学的结合

图 2-4　红陶双耳三足壶
（现藏于中国历史博物馆）

我们中国人被称为"龙的传人"。在新石器时代，龙的原始形状已经出现了，著名的"红山玉龙"就出现在红山文化晚期，距今已经 5 000 多年了，它也被称为"中华第一龙"。红山文化时期还有著名的"玉玦形龙"，因其形状独特，也被称为"玉猪龙"。

红山玉龙通体呈墨绿色，玉质细腻温润，龙首微昂，鬃毛飘逸、身体呈"C"型。它的造型简洁而生动，充满了原始的生命力，展现了红山先民高超的雕琢技术和对龙的崇拜，以及先民对美好生活的向往和对自然的敬畏。它是考古学家研究红山文化的珍贵资料。

新石器时代出土的文物太多了，我们仅举了几个简单的例子，在世界各大博物馆还有无数的艺术作品。以后，你可以去世界各

地看看，了解先民们的作品。我相信，观察这些艺术品，一定能丰富你的想象力！

这些陶器的造型看起来都很奇特，它们为什么可以被称为艺术品？

造型奇特表明了什么？表明古人具有丰富的想象力！正如我们小时候玩橡皮泥，大人给一些泥巴，我们就能捏出各种形状，甚至还会在上面做装饰。

陶器上的图案表明了什么？在陶器上绘制各种图案，表明古人希望通过装饰来建立美感，这些图案某种程度上表达了他们自己内心的情感或想法，或者反映了社会大众的群体需要。考虑到这些陶器首先具有实用性，而这种审美表达实现了对实用性的超越。

当时并没有"艺术"这个概念，但这些图案显示出了人们对"美"的追求，独特的造型也是一种发明创造，这样看来，这些陶器完全可以被认为是艺术品。

是不是美的东西都是艺术品？

艺术的本质在于创造性，通过人的想象力和创造力，做别人做

不到的、没做过的作品,把独特的美好呈现给大家。虽然许多艺术作品能唤起我们对美的感受,但并非所有具有美的事物都可以被归类为艺术品。世界上有很多美的东西,比如漂亮的景色、美好的服饰等,它们虽美,却并不能被称为艺术品。

这引发了我们的思考:为什么美的东西不都是艺术品呢?艺术的边界又在哪里?或许,我们可以尝试拓展对艺术的理解与欣赏。

在理工学科中,我们也能发现许多如同艺术品的存在。例如,$x^2=1$ 这一数学方程,它的解 $x=-1$ 和 $x=1$ 便蕴含着一种对称之美,恰似中国哲学中"阴"和"阳"的和谐统一。"一阴一阳之谓道",从这个角度看,这个数学表达式也可以被视为艺术的呈现。

再比如,伟大的物理学家爱因斯坦发现的质能方程 $E=mc^2$,它用最简单的语言表达了人类至今对宇宙理解最深刻的认识之一——原来,物质与能量这两种截然不同的东西,是可以相互转换的,它们之间的转换比例正是光速的平方。著名科学家霍金(Stephen William Hawking)的《时间简史》(*A Brief History of Time*),介绍了 20 世纪几乎所有的重要物理学发现,在整本书中他仅仅使用了一个公式,就是爱因斯坦的这个质能方程。这展现了科学的深邃之美,也是爱因斯坦创造的智识艺术!

因此,从更广阔的视角看,艺术作品并没有确切的边界。许多科学上的发现,比如数学公式、物理定律、计算机算法,乃至化

学反应,都可以被视为艺术作品。至于它是否被归类为艺术,更多取决于观者的理解和认可。

让 AI 模仿新石器时代风格绘制一下陶器吧!

下面,让我们试着让 AI 来创作一些陶器作品,看看它模仿得是否成功。下面的图 2-6、图 2-7 展示的是 AI 模仿新石器时代风

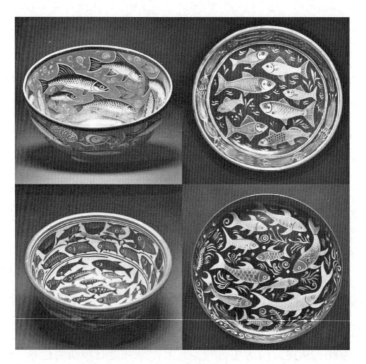

图 2-6 AI 绘制的鱼纹盆

[提示词: Imitate the style of the Neolithic Age, earthen basin painted with the design of fish(模仿新石器时代风格,带有鱼纹设计的陶盆)]

02 新石器时代的陶器：功能与美学的结合

图 2-7 AI 绘制的陶罐

[提示词：Pottery bottle of aicient China about 5 000 years ago（5 000 年前的中国古代陶罐）]

格绘制的鱼纹盆。你会发现，这些作品虽颇具观赏性，但是似乎太现代了，缺少了远古先民作品中的那种粗犷之美。没错！AI 只是机器，虽然它学习了人类的知识，但在创作方面，它似乎还不及人类。

回顾人类艺术的发展历程，旧石器时代的人类在岩石上绘画，新石器时代更多的人开始通过陶器等媒介表达思想。从岩画到陶

器,人类的创造方式越来越丰富,作品能给人带来的想象空间也越来越宏阔——这正是艺术创造的力量!

【AI 的艺术创作关键词——陶器】

代表性遗址关键词:

下维斯特尼采遗址、威伦道夫遗址、江西仙人洞、西安半坡遗址、马家窑文化遗址、红山文化遗址

代表性陶器关键词:

下维斯特尼采的维纳斯、威伦道夫的维纳斯、绳纹陶罐、人面鱼纹彩陶盆、人面网纹盆、半坡尖底瓶、陶鹰尊、红陶双耳三足壶、红陶袋足鬶、红山玉龙、玉玦形龙(玉猪龙)

陶器类型关键词:

盆、瓶、罐、瓮、釜、鼎、簋、爵、尊、觚、卣、罍

03

青铜器：
古代文明的科技与
艺术

如果问我看到青铜器时会想到什么，我会想到，宇宙的一切造型，或许都可以用数学语言来描述。艺术，当然也不例外。

在漫长的历史长河中，人类创造的脚步从未停歇，尤其是在艺术领域。最初，人们发现将图案绘制在岩石上可以长久保存，这是岩画的起源。后来，人们学会了烧陶制陶，并意识到这些陶罐不仅是生活用具，可以通过装饰让这些陶器变得更漂亮，或更具象征意义。再后来，人们掌握了从矿石中提取金属的技术，特别是坚硬的铜，并用这些金属制作出更坚固的器具，这标志着青铜时代的到来。

你知道青铜器名称的由来吗？

大约距今 10 000 年前，在今天土耳其东部的恰塔霍裕克（Çatalhöyük）遗址，发现了人类历史上最早的铜制品。此后数千年间，世界各地陆续出现了各式各样的铜制品。铜是一种带有光泽的紫红色金属，可以从矿石中提取出来。由于古代冶炼技术的限制，提取的铜常含有锡、铅等其他金属元素，这使得最初的铜

器呈现出金黄色泽。时间久了,铜器表面因氧化而产生铜绿,呈现出青绿色。这就是"青铜器"(bronze ware)名称的由来。

古代中国是世界上青铜器铸造工艺尤其发达的国家之一,创造了无数精美绝伦、富有想象力的器物。一般认为,中国的青铜时代主要集中在公元前 21 世纪至公元前 5 世纪,即夏、商、西周及春秋时期。

中国的青铜器是什么时候出现的?

早在距今 4 000 多年前,新石器时代晚期(相当于传说中的黄帝时代),中国就出现了青铜器。今天甘肃的马家窑文化遗址中出土的青铜刀,便是这一时期的代表。

最初的青铜器朴实无华,人们用青铜制作一些工具、容器、兵器等。但这种朴素的形式注定无法长久,无法满足人们对美感的需求。工匠们充分发挥想象力和创造力,设计了多种不同造型的青铜器,并在上面篆刻文字、装饰各种花纹和图案。

博物馆里陈列的那些青铜器在古代究竟有何用途呢?

藏于中国国家博物馆的后母戊鼎(如图 3-1,原称"司母戊

鼎"），是我国的国宝之一。鼎，在古代是煮肉的工具，功能类似于今天的大铁锅。在"民以食为天"的时代，烹饪食物的鼎自然至关重要。古人认为，谁控制了食物，谁就掌握了天下至高的权力，因此鼎逐渐成为权力的象征。商朝和周朝时期铸造了大量的鼎，据说天子会配有九个鼎——成语"一言九鼎"就从这儿来，表明一个人说话的分量非常重，能够信守承诺。

此鼎高达133厘米，它算青铜器里的庞然大物，重量超过830公斤，是现存出土的最重的鼎。鼎的腹部内壁铸有"后母戊"（原

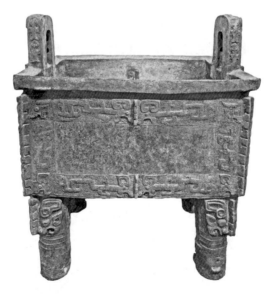

图 3-1 后母戊鼎
（现藏于中国国家博物馆）

认为是"司母戊")三个字的铭文，据说这是 3 000 多年前商朝国王祖庚为了纪念他去世的母亲而铸造的礼器。"母"是母亲，"戊"是他母亲的庙号。

鼎身饰有精美的纹饰，其中最引人注目的是"饕餮（tāo tiè）纹"。饕餮纹是商周青铜器上常见的装饰纹样，古人综合了多种动物和猛兽的样子，创造出饕餮的形象，弯曲的线条勾勒出类似哺乳动物的脸和类似爬行动物的躯体。有人认为饕餮象征着对上天的敬畏，也有人认为其凶猛的形象代表着权力。饕餮纹的装饰，使鼎更显威武庄严。

鼎也有圆形的，比如大盂鼎，据说它与大克鼎、毛公鼎、逨盘，被誉为"海内四宝"。大盂鼎同样饰有饕餮纹，鼎内壁的铭文还记载了当时周王训话的内容。

另一种常见的青铜器是"鬲"（lì），最初是古人煮饭用的炊具，早期的小型鬲多为陶制的。后来，鬲逐渐演变为大型青铜器，造型类似三足鼎，春秋战国之后，这种青铜器就比较少了。"师趛鬲"是鬲的代表作品之一，现藏于中国国家博物馆。鬲的肚子上常装饰有夔龙纹。在青铜器上，那些用粗壮和弯曲的线条表现的龙纹通常被认为是夔龙。夔龙纹通常象征着权势和富贵。

除了上面说的这些大型青铜器，还有小型器物，如青铜簋（guǐ），它是古代盛放食物的容器，相当于今天的碗。簋主要在祭祀和宴会等庄重场合使用。这种礼仪习惯至今在世界各地仍有保

留,每逢特别重大的活动,人们会专门制作一些特殊的盘子、杯子等器皿,用于纪念。

"西周利簋"是一个非常重要的簋,其铭文记载了武王伐纣的"牧野之战",与历史书上的记载相吻合,因此这个簋就显得尤为珍贵。利簋的纹饰包括饕餮纹和局部夔龙纹,显得庄重而神秘。

在夏商周时期,还出现了用于饮酒的青铜酒杯,这便是"爵"。爵有三条腿,可以加热酒,上面有宽阔的口部,方便倾倒酒液,尖嘴的一边用来喝酒。这种酒杯的使用者通常是贵族,是中国独有的器物设计。随着秦朝统一天下,贵族没落,这类器物逐渐退出了历史舞台。

有酒杯,当然就有酒壶,"尊"、"觚"(gū)、"卣"(yǒu)、"罍"(léi)等,都是中国古代用于饮酒的容器。尊和觚都是喇叭状的敞口容器,尊的肚子比较大,觚则较为细长。卣通常带有盖子和提梁,造型多为动物型;罍则有方形和圆形两种,类似今天的酒坛。这些酒器常常有饕餮纹或夔龙纹的装饰。

除了常见的圆尊,还有弧形尊、方尊、鸟兽尊等。其中,"四羊方尊"(如图3-2)是一件令人惊叹的艺术品,创作者在尊的四面设计了四只卷角羊。这件雄奇的作品,被誉为"臻于极致的青铜器",也是我国的国宝之一。羊是古代祭祀上天的重要祭品之一,用羊形酒器盛满美酒来祭拜上天,或许更能体现祭祀者的虔诚。

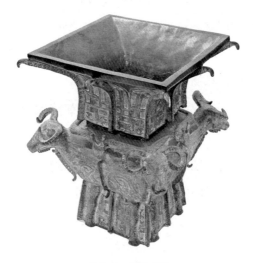

图 3-2 四羊方尊
（现藏于中国国家博物馆）

四羊方尊造型庄重典雅，四只羊栩栩如生，羊角盘旋有力，羊身装饰着精美的纹饰。这件器物不仅体现了高超的青铜铸造工艺，也蕴含着丰富的文化内涵。

另一件不得不说的青铜器是"曾侯乙编钟"，它是战国早期曾国国君的大型礼乐重器，全套编钟共 65 件。使用曾侯乙编钟，可以演奏气势恢宏的乐章。曾侯乙编钟是目前世界上出土的最雄伟、庞大的古代乐器，它改写了世界音乐史，也让我们得以了解当时中国的礼乐制度。这体现了古代工匠们的智慧和创造力，也证明了中华文明在音乐领域的成就。

青铜器是怎么制作出来的？

根据现有的考古资料和古代文献记载，我们推测青铜器的制作流程如下：首先，采集铜矿石，提炼其中的金属铜，将铜和锡等其他金属按比例混合，放入高温炉中熔化，形成液态的青铜合金。创作者需要预先制作模具，通常使用陶土制成，模具上需反向雕刻青铜器的造型和纹饰。将液态的青铜合金倒入模具中，冷却后去除模具，便得到了青铜器的基本形制。最后，工匠们会对青铜器表面进行打磨，让它变得光滑，再刻上文字或花纹，最终完成青铜器的制作。

青铜器是文物，还是艺术品？
它们的美体现在哪些方面？

毫无疑问，青铜器是珍贵的文物。它们是由人类创造，在历史上遗留下来的物质文化遗存。同时，绝大部分青铜器都可被视为艺术品。大部分青铜器造型奇特，纹饰上的人或兽等图案精美，需要专门设计和创造，向后人传递着中国古代的文化和艺术之美。需要指出的是，将设计好的造型和纹饰变为实物，需要高超的工艺技术，这体现了中国古人的卓越智慧与创造力。

青铜器的美是多维度的。首先是视觉之美，青铜器在当时是全新的创造，人们设计出多种奇特的造型，有圆圆的肚子，有尖尖的嘴巴，还有生动的动物造型，这些都充满了创新。其次是文化之美，青铜器上的神兽、花纹等装饰，都与中国的古典文化相结合。我们从这些纹路中可以窥见当时的社会风貌和文化信仰。最后是工艺之美，青铜器大多质地浑厚，表面光洁，细节精湛，工匠们的一整套制作手艺，让每个器具的质地和细节都达到了很高的水准。

图 3-3 是一些青铜器的图片，你觉得怎么样？能猜出它们是

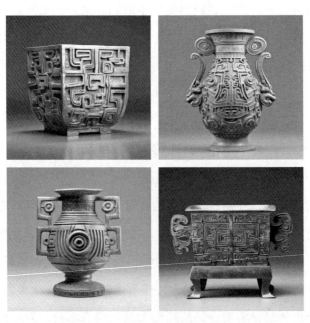

图 3-3　AI 创作的青铜器图片

[提示词：Bronze ware in ancient China（画中国古代青铜器）]

什么时代、谁的作品吗？事实上，上面的"青铜器"在真实世界中并不存在，它们都是我利用 AIGC 工具生成的。粗略来看，其中的元素与真实的青铜器还是有很多关联的。人工智能大模型学习过大量的青铜器图像，当我要求它绘制中国古典青铜器的时候，它会根据印象，生成与其类似的形状和图案。不过，仔细一看，就会发现这些作品跟真实的青铜器仍有很大差距，这一点留给你自己观察比较。

从数学的角度，如何描述青铜器的形状？

小时候，看到这些青铜器的图片，我们只是惊叹古代工匠竟能创造如此有想象力的作品。当然，也特别想知道它们有什么含义。等工作以后，再看这些青铜器，我就会想起数学，想知道怎样用数学来描述这些奇特的形状。

我们从最基本的线条说起。如果你在纸上随意画一条线，可以是直线，也可以是曲线，也可以是交叉缠绕的复杂线条。如何用数学来表示这些线段呢？以圆形为例，如图 3-4 所示，我们可以将很多直线连起来，去逼近圆的形状，当直线足够多的时候，你会发现它们跟圆形就非常接近了。

科学家们发现，世界上千姿百态的立体形状，都可以用"流形"来描述，上面说的平面形状只是其中的特例。对于三维立体

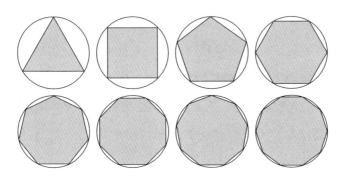

图 3-4　用直线去表示圆

形状，可以用无数个平面连接起来，将复杂的形状转化为简单的平面组合（如图 3-5）。比如，地球是个不规则的球，但我们所处的城市可以被视为一个平面。

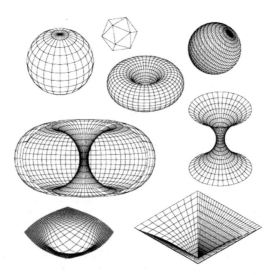

图 3-5　三维立体形状

更复杂的流形还有很多，它们或许比青铜器的形状更加复杂，比如莫比乌斯带（如图 3-6）、克莱因瓶（如图 3-7）等，它们也都可以用数学公式来描述。

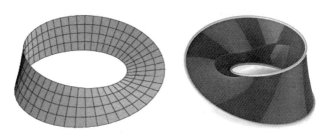

图 3-6　莫比乌斯带

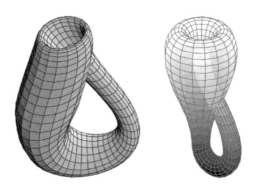

图 3-7　克莱因瓶

甚至更高维度的空间中的形状，也可以用数学来表示，比如著名的"卡拉比-丘流形"（如图 3-8，是它在三维空间中的切片），著名的数学家丘成桐因为解决了卡拉比猜想，荣获了数学界的"诺贝尔奖"——菲尔兹奖。

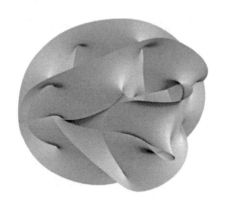

图 3-8 卡拉比-丘流形

流线型设计在汽车设计中具有广泛的应用,流线型的设计可以让汽车的线条更加流畅、动感。现代设计师们通过流线型设计,创造出具有视觉冲击力的外观,给消费者带来独特的美感体验。这种设计也符合空气动力学原理,它可以有效降低风阻,节省燃油,提升行驶性能。

你觉得 AI 设计的汽车草图怎么样?

下面是我们用 AI 画的一个汽车设计草图(如图 3-9),你觉得这辆车设计得怎么样?有艺术感吗?

所以,如果问我看到青铜器时会想到什么,我会想到,宇宙中的一切造型,或许都可以用数学语言来描述。艺术,当然也不例外。

03 青铜器：古代文明的科技与艺术 041

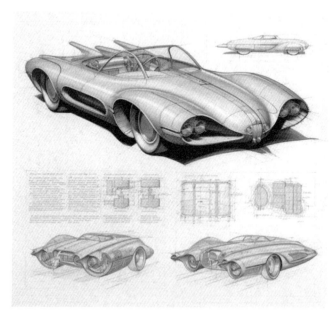

图 3-9　AI 设计的汽车草图

[提示词：Design drawing of a car（画一幅车辆设计的草图）]

【AI 的艺术创作关键词——青铜器】

代表作品关键词：

后母戊鼎、大盂鼎、师趛鬲、西周利簋、四羊方尊、曾侯乙编钟

器物类型关键词：

鼎、鬲、簋、爵、尊、觚、卣、罍、编钟

纹饰关键词：

饕餮纹、夔龙纹、龙纹

04

古代巨型建筑：权力、信仰与文明的象征

建筑师需要通过创新的构思来传递理念或表达情感，综合考虑色彩、材料、形状、光线等各种因素，并在创作的同时兼顾建筑的应用价值和周边环境等因素，最终让作品的内在或外观具备独特的美学特色。

人类的创造力不仅体现在岩壁绘画、陶器制作和金属器具的锻造上，也展现在对巨型建筑的追求中。这些建筑不仅承载着实用功能，更体现了人类对美学和象征意义的追求。如今，许多具有象征意义的古代建筑依旧矗立在地球上，证明着人类文明的辉煌。这些建筑甚至可以被视为地球的独特标志，若有一天，外星文明造访地球，它们或许会成为其了解地球文明的重要线索。

你了解世界上著名的巨型建筑吗？

我们首先可以将目光投向尼罗河流域的古埃及，这是地球上最古老的文明之一，其统一可追溯至约公元前 3200 年（埃及第一王朝）。古埃及文明在被阿拉伯人征服（公元 7 世纪）后逐渐衰落，但留下了丰厚的文化遗产。其中最引人注目的，莫过于宏伟的金字塔。我们称它为"金字塔"，是因为从任何一面看，它都是一个等腰三角形，仿佛汉字中的"金"字。

在埃及的土地上，散布着一百多座大小不一的金字塔，其中最有代表性的是胡夫金字塔，它是古埃及第四王朝法老胡夫的陵墓，也是所有金字塔中规模最大的一座。胡夫金字塔约于公元前2580年至2560年间建成，高度约为146米。金字塔由数百万块巨石堆砌而成，建造过程中耗费了大量人力，甚至许多工人为修建这个巨型建筑而丧命。

埃及金字塔的形状为什么是角锥体？

关于金字塔有无数流传的故事，我们感兴趣的问题是，埃及的统治者们为什么要将这座建筑设计并修建成这样？尽管我们已无法完全还原当时统治者的想法，但仍然可以进行推测。古埃及人崇拜太阳神，并将法老视为神在人间的代言人。因此，建造一座高耸的建筑，可能被认为有助于法老死后到太阳神的国度。当时的平民死后的埋葬方式是简单的石砌坟墓，法老的陵墓自然要更加宏伟。当时的建筑师也许提出过很多方案，最后采用了逐层堆叠石头、下宽上窄的方式来确保建筑的稳定性。

早期的金字塔，如同阶梯一般堆砌起来，结构较为粗糙。随着历代法老的更迭，金字塔的建造工艺也在不断进步。到了胡夫时代，建造技术已趋于成熟，因此金字塔的造型更加平滑、对称（如图 4-1）。

04 古代巨型建筑：权力、信仰与文明的象征

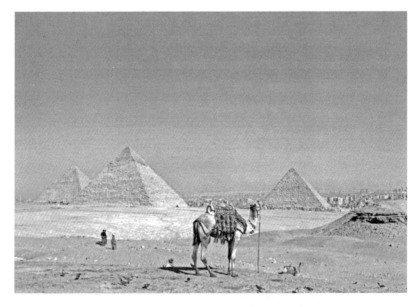

图 4-1　埃及金字塔

在胡夫金字塔旁，还有一座巨大的雕像，有狮子的身体和人的面庞，这就是著名的狮面人身像（如图 4-2），也被称为斯芬克斯。这种设计并非偶然，而是源自古埃及神话中守护神祇的形象。有学者推测，斯芬克斯的面容可能就是法老的面容。胡夫可能希望后人记住他的模样，于是把自己的面容刻在神像之上，守护自己的陵墓。我始终相信，一些看似复杂的设计，也许并没有太高深的理念。

无独有偶，美洲的墨西哥也有金字塔，它们是古代玛雅人修建的，如太阳金字塔、月亮金字塔、羽蛇神金字塔等。这些金字塔

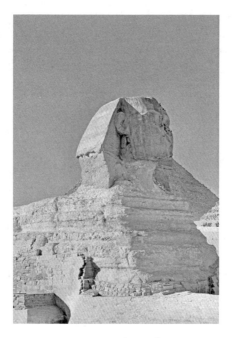

图 4-2 狮身人面像

与埃及金字塔的用途不同，它们并非陵墓，而是用于祭祀天神的建筑。玛雅人也崇信太阳神，他们认为长满羽毛的蛇——羽蛇神（库库尔坎）是太阳神的化身，玛雅人在金字塔顶进行祭祀活动。

古希腊神话中的神祇住在哪里？

接下来，让我们把目光转向古希腊。在这个文明古国的神话故事中，有各种各样的神祇：天神宙斯（Zeus）、天神的夫人赫拉

04 古代巨型建筑：权力、信仰与文明的象征

（Hera）、海神波塞冬（Poseidon）、智慧女神雅典娜（Athena）、太阳神阿波罗（Apollo）、酒神狄俄尼索斯（Dionysus），还有英雄赫拉克勒斯（Hercules）闻名全世界。这些神住在哪里呢？古希腊人给他们修建了神庙，便于信徒对他们进行祭拜。

著名的帕特农神庙（Parthenon Temple，如图 4-3）就是供奉雅典娜女神的神殿，可以说是雅典神庙的代表作。它修建于公元前 5 世纪，当时正是伯里克利（Pericles）执政时期，出现了苏格拉底（Socrates）、柏拉图（Plato）等一批哲学家，那个时代开创的公民民主制度对西方文明产生了深远影响。帕特农神庙为长方形结构，由 46 根多立克柱支撑，这些柱子的柱身由大理石打磨而成。整座

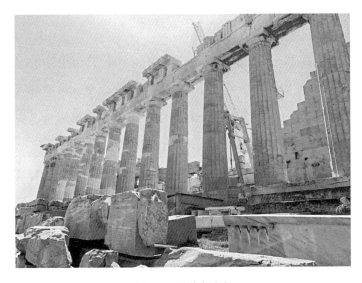

图 4-3　帕特农神庙

建筑显得修长、典雅，与女神雅典娜的高贵气质相吻合。帕特农神庙历经沧桑，如今只余断壁残垣，其中许多著名的雕塑被英国人运到了大英博物馆。

古希腊神庙的立柱设计也很有特色，通常可以分为多立克柱式（Doric Order）、爱奥尼柱式（Ionic Order）、科林斯柱式（Corinthian Order）三种类型。多立克柱式简洁朴素，柱脚有圆形石垫，柱头呈方形板状。爱奥尼柱式则多了很多细节，柱头带有涡形装饰。科林斯柱式的柱头上有花篮一般的装饰。

巨大的廊柱、宏伟的穹顶、美观的拱门等建筑元素来自哪里？

古罗马是另一个热衷于巨型建筑的帝国，它与中国的汉朝同期，创造了许多富有特色的建筑。在多年征战中，古罗马人占据了庞大的地盘，吸纳了古希腊和地中海沿岸的建筑风格，在古希腊庄严廊柱的风格的基础上，发展出宏伟的穹顶结构。

古罗马人不仅仅会打仗，在建筑方面也有很多创新。标志性建筑万神殿（Pantheon，如图4-4）曾用于纪念恺撒（Caesar）和奥古斯都屋大维（Octavius Augustus），16根科林斯式花岗岩石柱分三排矗立在门口，内部有40多米高的巨大穹顶（dome），象征着浩渺的苍穹，万神居住其中，令人感慨凡人的渺小。穹顶从底部

04 古代巨型建筑：权力、信仰与文明的象征

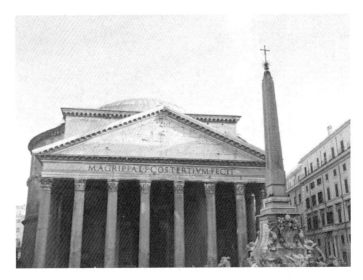

图 4-4　古罗马万神殿

到顶部逐渐变薄，以保持结构的稳定。穹顶顶端的大圆孔是其独到之处，当光线透过圆孔照射进神殿时，仿佛众神降临人间。值得一提的是，文艺复兴时期伟大画家拉斐尔（Raphael）也长眠于此。

　　古罗马的建筑风格对后世产生了重要影响，许多理念成为后世建筑设计的典范。我们今天在欧美看到的许多宏伟建筑，大多是对古罗马式建筑风格的传承与发展，尤其是巨大的廊柱、宏伟的穹顶、美观的拱门等元素。

　　古罗马斗兽场（Colosseum，如图4-5）是罗马城的又一标志性建筑，它建在古罗马著名暴君尼禄（Nero）的宫殿遗址上，全称是科洛塞奥大斗兽场。经过两千年的风吹雨打，这座圆筒形的

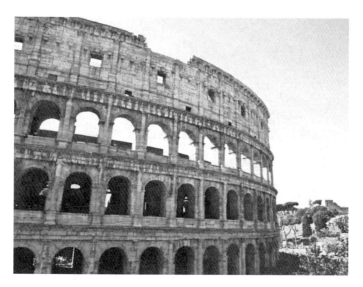

图 4-5 古罗马斗兽场

宏伟建筑已残缺不全，但我们依然可以从中看到古罗马建筑的特点。斗兽场外围 57 米高的四层围墙采用了古希腊的柱式结构，多个高大的拱门兼顾美观与实用价值。它的建造广泛使用了混凝土材料，体现了当时建筑师对材料性能的深刻理解。其内部的观景台则继承了古希腊剧院的阶梯式设计。这座斗兽场是个伟大的作品，后来的体育场，如现代足球场，或多或少受到了斗兽场的启发。

古罗马在许多方面都展现出独特的创新精神。日本历史学家盐野七生的《罗马人的故事》，详细介绍了很多历史建筑及其历史渊源，令人印象深刻，你感兴趣的话也可以找来读一读。

你知道中国的巨型建筑吗?

说到巨型建筑,自然离不开中国的万里长城,它如一条巨龙盘踞在我国北方的崇山峻岭之上,从 2 000 多年前的周朝开始陆续修建,总长度超过两万公里。长城的主要功能是抵御北方游牧民族的侵扰。长城修建在陡峭的山崖之上,在缺乏大型机械的条件下,其修建过程必然耗费了巨大的人力和物力,这是一种誓将河山改变的中国精神。它是我们的祖先在地球上留下的杰作,世界上或许再没有比这个更雄伟的作品了!

为什么建筑也被视为艺术的一种?

传统意义上的艺术是一种美术,包括绘画、雕塑、设计和建筑。与绘画、设计和雕塑相比,建筑更多地强调应用价值,但其之所以被认为是艺术,是因为很多建筑同样具备艺术的创造性和美学价值。建筑师需要通过创新的构思来传递理念或表达情感,综合考虑色彩、材料、形状、光线等各种因素,并在创作的同时兼顾建筑的应用价值和周边环境等因素,最终让作品的内在或外观具备独特的美学特色。我们可以这样理解,绘画是在平面上进行创作,而建筑则是在三维立体空间中进行"绘画"。

古人为什么热衷于建造巨型建筑？

上面这些建筑，无论是在古埃及、古希腊、古罗马，还是在中国，都反映了人类的共同思考。首先，古代巨型建筑需要大量的人力，而能够调动如此庞大的人力资源的往往只有统治阶层，因此许多巨型建筑都体现了政治权力或统治意志，例如皇宫或陵寝。其次，宗教在古代社会中扮演着重要角色，教堂、寺庙等是人们与神灵沟通的重要场所，巨型建筑的宏伟与气派，满足了人们对于神灵的崇敬之情。最后，巨型建筑对国家或社会有特定的用途，比如中国的长城用于军事防御，古罗马的斗兽场用于公民活动，许多国家的凯旋门用于庆祝胜利。诸如此类，巨型建筑可以发挥重要作用。当然，还有许多其他因素，如果你感兴趣的话，可以探索一番。

未来，如果在火星上建造一个金字塔，可能是什么模样？

让我们借助人工智能来畅想一下。图4-6是AI生成的"火星上的金字塔"图像，我们可以看到，红色土地上矗立着一座现代风格的金字塔，地球高悬在天空之中，未来的人类正走在通向金字塔的道路上。

04 古代巨型建筑：权力、信仰与文明的象征

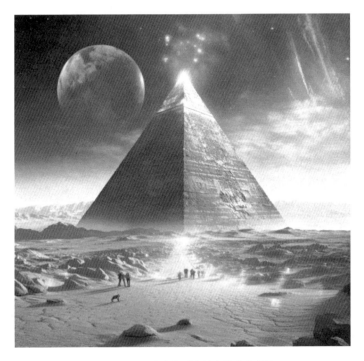

图 4-6　AI 生成的"火星上的金字塔"

[提示词：A great pyramid on Mars, a spacecraft rests on the ground, and the Earth is hanging on the sky（火星上的巨型金字塔，地面上停着宇宙飞船，头顶悬挂着地球）]

【AI 的艺术创作关键词——古代巨型建筑】

建筑类型关键词：

* 埃及金字塔：

胡夫金字塔

* 狮身人面像（斯芬克斯）

* 玛雅金字塔：
太阳金字塔、月亮金字塔、羽蛇神金字塔
* 古希腊神庙：
帕特农神庙
多立克柱式、爱奥尼柱式、科林斯柱式
* 古罗马建筑：万神殿、古罗马斗兽场
* 中国长城

建筑结构与特点关键词：
等腰三角形、逐层堆叠、下宽上窄、巨石堆砌、长方形结构、大理石柱、廊柱风格、穹顶结构、拱门、混凝土、阶梯式设计、长城防御体系

05

中华古建筑：
天人合一的文化内涵

与西方建筑相比，中国建筑以木质为主，石材建筑相对较少，保存较为困难。许多古建筑都已湮灭在历史深处。然而，中国建筑拥有深厚的文化底蕴，蕴含着五千年从未断裂的中华古典美学精神。即便形态消逝，其精神仍存留在典籍与人们的记忆之中。

中国的建筑走出了一条与西方迥然不同的发展道路，形成了独具特色的风格体系，并对东亚地区的建筑文化产生了深远的影响。建筑是一门综合性学科，它首先要满足实用功能，又要兼顾象征意义和审美价值，其技术原理和文化内涵博大精深。

你了解中国古代宫殿吗？

为了初步了解中华古建筑艺术，我们不妨先看一些中国古代宫殿的样式。

早在夏商周时期（约公元前21世纪至公元前256年，大致与古埃及中后期同时间段），中华文明就孕育出了独具特色的建筑风格。根据二里头遗址（约公元前1900年至公元前1500年，一般认为是夏朝文化）的考古发现，当时的建筑已初步具备后代宫殿的雏形，它们使用木头做支架，用茅草覆盖屋顶，用夯土方法来筑墙，宫殿四面有围墙，形成一个相对封闭的院落。早期的屋顶多

采用庑殿顶形式，前后左右共四个坡面。

商代建筑延续了夏代的风格。在湖北武汉发现的盘龙城遗址（约公元前 1600 年至公元前 1300 年），遗址的地基被加高，宫殿被城墙环绕，前排宫殿用于处理政务，后排则用于生活。现代人在商代殷墟遗址上复原了宫殿，采用了双重屋顶结构，也就是重檐庑殿顶。

春秋战国之际，诸侯国君竞相修建高大雄伟的宫殿，这些宫殿既能登高望远，又能展现帝王家的尊贵。由于当时木结构建筑的技术水平限制，不足以支撑宫殿的高度，所以人们先用夯土筑成高台，再在其上建造宫殿。这种台上的房屋被称为"榭"，这种建筑也被称为"台榭式建筑"。辛弃疾的词"舞榭歌台，风流总被雨打风吹去"，即对台榭式建筑的生动写照。汉代之后，就很少有这种建筑风格了。

秦汉时期，台榭式建筑的风格被继承和发展，最著名的是秦始皇修建的阿房宫。相传，秦始皇每征服一个国家，就在阿房宫里面仿造一个被灭国家的宫殿。可惜阿房宫被一把火烧光了。汉代的未央宫也具有代表性，公元前 200 年，萧何主持修建了未央宫，西汉的皇帝们都住在这里。这座宫殿十分雄伟和庄重，象征着帝国统治者至高无上的权力。

当时，鲁班的后人们已经能够熟练运用立柱横梁结构，它们增加了高大宫殿的稳固性。至今，我们在中、日、韩等国家的古建筑上，仍能看到许多精美的立柱横梁。秦汉时期的工匠们还掌握

了烧制砖瓦的技术。传统的木材和泥土等材料在坚硬度上无法满足大型宫殿的需要,采用砖瓦则可以顺利地解决这个问题。为了让建筑变得更漂亮,工匠们在汉代砖瓦上设计了朱雀、玄武、白虎、青龙等纹样。

到隋唐时期,中国建筑在技术和风格上日趋成熟。由于国力强盛,这一时期的建筑规模都很宏大,装饰富丽堂皇。唐玄宗修建的兴庆宫很有代表性,其中著名的花萼相辉楼是唐玄宗的宴饮场所,而勤政务本楼则是唐玄宗办公的地方。后人根据记载复原的建筑模型显示,这些建筑采用了大型斗拱结构,使得屋檐显得深远而开阔。

飞檐翘角是中华建筑的一大特色,给建筑增添了灵动之美。斗拱设计是飞檐翘角的关键,也因此被誉为"中国建筑之魂"。古代宫殿的屋顶通常会装饰鸱(chī)吻,形似建筑头顶的犄角。唐朝的鸱吻造型较为简洁粗犷,多以鸱鸟嘴或鸱鸟尾为原型,后世各个朝代不太一样,形状也被创造得越来越复杂。

武则天时期还修建了著名的"明堂"(如图5-1),这是一座政教合一性质的特殊建筑。以往的明堂方正而低矮,武则天在洛阳建造的这座明堂将近90米高,造型十分奇特。

在历朝历代的战火中,古代木质结构的宫殿大多已经消亡了,只能由后人根据史书记载或考古发现来复原。今天,我们还能亲眼看到的中国宫殿建筑群,就是坐落在首都北京的故宫(如图5-2),

图 5-1　明堂（洛阳）

图 5-2　故宫

它是中国建筑艺术的最高代表。故宫是明清两代的皇宫，坐落在北京城的中轴线上，有四个大门，分别为午门、东华门、西华门、神武门，午门是正门。故宫的四个角都有角楼，所有的建筑以红色和金黄色为主。大气磅礴的故宫，是中国人民智慧的结晶，用一本书也写不完它的传奇，你一定要多去参观几次。

另一个中华古建筑的重要代表——塔！

塔并非中国本土建筑，普遍认为其起源于印度，塔的概念和词汇源自印度梵语的"stupa"（窣堵波），原意是佛教中的坟墓。塔随着佛教传入中国，中国人后来对塔的样式进行了本土化改造。

最初，塔并不高，主要用于埋葬佛教高僧的骨灰和舍利。随着时间推移，塔逐渐增加了新的功能，如皇家或者地方政府修建高塔，用于祈福、纪念、观赏，甚至用于军事防御。

我们一起来了解几座代表性的塔。中国现存最早的砖塔是河南省登封市的嵩岳寺塔，它建于1 500多年前的北魏时期。这个塔有十五层高（佛塔一般都是单数层），呈现十二边形结构，远看是圆形的。塔身自下而上逐渐收缩，并装饰有佛教浮雕，带有明显的印度风格。这种类型的塔被称为"密檐式塔"，其中较为知名的还有西安小雁塔和大理崇圣寺三塔。

另一座著名的塔坐落于古都西安。相传，玄奘大师从印度带回

来许多佛经，皇帝特地为他建造了这样一座塔来存放经书。据说最初的大雁塔带有明显的印度风格，与玄奘在印度所见的样式相似，但后来因为其跟长安建筑的整体风格不协调，以及塔身受损，大雁塔被多次改造，最后成为今天的模样（如图 5-3）。如果仔细观察传统的舍利塔，你会发现大雁塔的每一层都仿佛舍利塔的一个基座，层层堆叠而上。

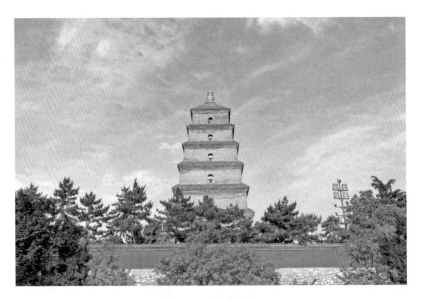

图 5-3　西安大雁塔

最后，我们再来了解一座具有中国建筑风格的古塔——山西应县的释迦木塔。这座木塔是我国现存最古老的木塔，建于 1195 年（辽代）。它也是全世界最古老的高层木结构塔。整座塔身呈八

边形结构,没有使用一颗钉子。应县木塔融合了我国古代传统的建筑技巧,采用了斗拱结构。据说其内部的斗拱结构有五十多种,堪称中国古代建筑斗拱的博物馆。

东西方建筑到底有什么异同?

中国建筑类型多样,比如曲径通幽的园林、南北迥异的民居等,我们这本小书无法一一介绍。与西方建筑相比,中国建筑以木质为主,石材建筑相对较少,保存较为困难。许多古建筑都已湮灭在历史深处。然而,中国建筑拥有深厚的文化底蕴,蕴含着五千年从未断裂的中华古典美学精神。即便形态消逝,其精神仍存留在典籍与人们的记忆之中。

有人说:观察西方传统建筑,我们就好像在看一幅西方的油画,可以从某一个确定的视角来完整地观察这座建筑。但是观察中国传统建筑就很不一样,看中国建筑就像看一幅卷轴画,我们打开画面是慢慢展开的,一点一点地才能完整地把这幅画所表达的空间感觉出来。

你或许也有类似的思考,那么,东西方建筑到底有什么异同呢?我们可以简单地分析一下。东方和西方的建筑从外观看完全不同:古代的东方建筑通常更加庄重,追求"天人合一"的思想,力求和谐;而西方建筑多采用石材,显得宏伟坚固,更强调结构

性和功能性。从设计的角度看,东西方建筑也有许多共同之处:它们都追求对称或者平衡,考虑建筑与环境的和谐、历史文化背景、色彩或光线等方面的美感等。

AI 绘制的东方宫殿、西方宫殿是什么样的?

人工智能是如何看待东方、西方建筑的呢?图 5-4、图 5-5 是 AI 绘制的中国古代宫殿与古罗马宫殿,试着观察两者的区别吧!是否和我们前面提到的东西方建筑的特点不谋而合呢?

图 5-4　AI 生成的中国古代宫殿
[提示词:Ancient Chinese palace(古代中国宫殿)]

图 5-5　AI 生成的古罗马宫殿
[提示词：Ancient Rome palace（古罗马宫殿）]

现代建筑设计主要考虑哪些因素？

现代建筑与古代建筑有很大不同。随着人类生产力的提高，新工具和新材料不断涌现，现代建筑的设计理念变得更加多元。一般看来，现代建筑首先要满足功能需求，综合考虑使用人群、水电气、光线、安全性、使用寿命等各方面的因素。其次要考虑建造预算的合理性，以及投入与产出的情况。从艺术与美学的角度

看，设计师要突出建筑的独特魅力，对创新的要求远高于以往的任何时代。只有综合考虑各方面因素，才能创造出优秀的建筑作品。如果你对现代建筑感兴趣，可以去研究一下贝聿铭、安藤忠雄等建筑大师的作品，或许能从中获得新的灵感。

我们也看看 AI 设计的现代建筑草图（如图 5-6）吧，是否符合你对现代建筑的理解呢？

图 5-6　AI 设计的现代建筑的草图

[提示词：Architectural design drawings of a new building（新式楼房的建筑设计草图）]

05 中华古建筑：天人合一的文化内涵

【AI 的艺术创作关键词——中华古建筑】

代表性遗址与建筑关键词：

二里头遗址、盘龙城遗址、殷墟遗址、阿房宫、未央宫、兴庆宫、明堂（洛阳）、故宫、嵩岳寺塔、大雁塔、应县释迦木塔

建筑结构与风格关键词：

木构框架、夯土墙、茅草屋顶、庑殿顶、重檐庑殿顶、台榭式建筑、立柱横梁、砖瓦结构、斗拱、飞檐翘角、鸱吻、明堂、中轴线、角楼、密檐式塔、八边形结构

06

中国雕塑艺术：意象、技艺与文化传承

从理工科的角度看，与其说美不存在标准，不如说人们尚未发现对美进行量化的方法。或许有一天，有天才的科学家发现了度量美的数学方法，那么或许就能形成美的客观标准了。

雕塑是一种在石头、金属、石膏等材料上雕刻或塑造出立体形象的艺术形式。古代人类创造了许多精美的雕塑作品，它们成为艺术史上的不朽之作，对后世产生了深远影响。

今天，你也许会问，计算机是否可以创作出具有古典韵味的雕塑艺术？我的回答：当然是可以的！

在此之前，让我们先了解一下中国古代的雕塑艺术吧！

秦兵马俑：千军万马的地下奇观是如何诞生的？

中国秦朝就出现了后来震惊世界的雕塑艺术瑰宝——秦始皇墓的兵马俑（如图6-1）。

秦始皇虽贵为秦帝国的开国皇帝，但他与普通人面临着同一个问题，那就是死后怎么办。他的设想是在地下陪葬一支军队，便于他死后继续统率。于是，他命人征集官府和民间的制陶工匠，

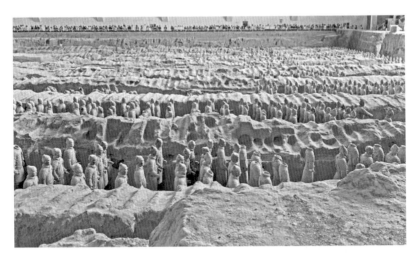

图 6-1　秦始皇兵马俑博物馆（局部）

按照当时的兵种和士兵特色，制作了大量陶俑。据推测，工匠们先烧制陶俑的各个部件，然后再进行组装、雕刻和上色。现在我们看到的兵马俑没有颜色，是因为出土之后，颜料都氧化脱落了。

兵马俑按兵种分类，几乎涵盖了当时军队的各种类型，包括战车驭手、跪射俑、武士俑、骑兵俑，甚至还有文官俑，总数量超过 8 000 件。这些陶俑身着铠甲，相貌各异，造型丰富。有人推测，这些兵马俑是根据当时的真人长相制作的。

秦始皇陵的陪葬坑中还发现了铜车铜马，两辆铜车分别用于出行视察和休息。令人惊奇的是，铜车的车轮还能转动，连驾马者手持的缰绳都保存完好。秦始皇兵马俑在 1974 年被发现后，震惊了世界，这是人类第一次发现如此大规模的雕塑群，而且形态

各异。我们可以想象，2 000多年后的秦始皇，似乎仍在骊山脚下的地宫中，指挥庞大的军队，在另一个世界到处征战。

汉唐石雕：陵墓守护如何展现盛世气象？

西汉以后，中国出现了许多石雕，以陵墓中的石雕为主。霍去病是西汉武帝时期的著名将领，他陵寝中的石雕可以代表当时石雕工艺的水平，其中最著名的石雕当属《马踏匈奴》。虽然这座石雕的雕刻手法相对粗犷，但是它的象征意义重大，创作者用这个艺术作品表达了汉朝抵抗匈奴的英勇决心。

南北朝时期，南朝帝王的墓前经常摆放着各种石雕，其中以石兽最为常见且独具特色。这些石刻神兽是一种抽象的表达，头上有独角的叫作麒麟，双角的叫作天禄，无角的叫作辟邪。自然界并不存在这样的动物，创作者期望通过展现猛兽的雄壮威武，从而更好地守护帝王的灵魂，这也能够体现墓主人尊贵的身份。

唐朝的乾陵是唐高宗李治和女皇武则天的合葬陵墓。在他们的陵前，有人像、马匹、石狮等120多件石雕，是现存唐代陵墓中规模最大的石刻群。其中的人像包括文官、武官，以及来自附属国或邻国的使臣，他们的国名和人名都刻在雕像的背面。这些雕塑似乎营造了一种理想化的场景，即死去的帝王在另一个世界也需要臣民辅佐，以实现新一轮的统治。

石狮为何成为镇宅辟邪的守护神？

在中国的雕刻艺术中，石狮具有特殊的地位。古代很多大户人家门口都摆放着一对石狮，在当代，我们也能在许多现代建筑的大门前看到石狮。石狮具有多重意义：首先，它凶猛的气势令人敬畏，用它守门可以增加威严感，彰显主人的身份地位。其次，石狮还被赋予了辟邪的功能。在中国古人的阴阳观念中，宅院易受邪气入侵，因此需要守护。普通人家用秦琼和尉迟恭作为门神，而大户人家则使用石狮。金代时修建的卢沟桥闻名中外，桥上有501只造型各异的石狮，栩栩如生。正如小学课本上描写的那样："这些石狮姿态各异：有的母子相抱，有的相互戏耍，有的像在倾听流水声，有的像在检阅桥上的车马……真是千姿百态，栩栩如生。"

如何用艺术表达宗教信仰？

佛教雕塑是中国雕刻艺术中一个特殊的类别。中国历史上涌现出无数的佛教雕塑作品，其中最具代表性的是龙门石窟中的各类雕塑。龙门石窟坐落在古都洛阳的龙门山上，从北魏到清朝，十多个朝代在这里开凿佛像洞窟，大大小小的佛像有十多万尊。龙门石窟与敦煌莫高窟、大同云冈石窟、天水麦积山石窟并称为

"中国四大石窟",是中国佛教雕塑的艺术殿堂。

龙门石窟中的卢舍那大佛(如图 6-2)是其中艺术水平最高的雕像,被誉为"东方蒙娜丽莎"。据传,它是根据武则天容貌雕塑的大佛。与基督教一样,佛教为了传播教义,在艺术作品中融入自身的美学理念,以期让信徒获得宗教的愉悦、美感和神圣感,从而加深信仰。龙门石窟中的佛教雕塑作品,展现了佛教所追求的庄重、清净和慈悲等思想。从卢舍那大佛的低眉垂目中,我们似乎能感受到佛祖普度众生的慈悲情怀。佛教雕塑在一定程度上受到了古希腊艺术的影响。据专家对比,卢舍那大佛的鼻子带有明显的古希腊雕刻特征,而它头顶盘起的发髻,则有古希腊男子雕像中盘发的影子。

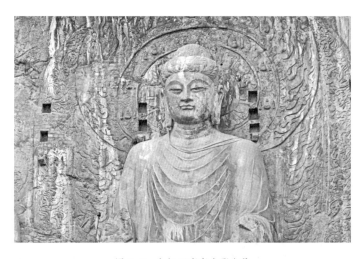

图 6-2 龙门石窟卢舍那大佛

美有没有评价标准？

这些中国雕塑都很美，我们在上一章了解到的西方雕塑也很美。那么，美是否存在客观的评价标准呢？一般认为，美是主观的，人与人的理解不同，喜好也不相同，因此美似乎并没有统一的标准。古希腊哲学家柏拉图说："美是难的。"对于雕塑作品，或许有一些常见的评价准则，例如雕塑作品在创作技巧方面是否具有独到之处，是否准确反映了某种历史事件，是否呈现出某种特定情感，对细节的处理是否精湛巧妙等。然而，由于艺术作品需要不断创新，一旦对美学有了标准，可能会限制大胆的想象和尝试。

黄金分割（Golden Section）是被许多人认可的"美"的标准之一。黄金分割指的是将一条线段分割为 A 和 B 两部分，使 A 的长度与全长之比，等于 B 的长度与 A 的长度之比，这个比值约等于 0.618。按照这样的比例设计出来的作品往往具有美感。例如，在摄影构图时，将人脸放在距离上边缘约 1/3 的位置，通常会显得更和谐（如图 6-3）。

许多研究人员也在尝试利用人工智能方法，通过学习大量图像来寻找美的方法。因此，从理工科的角度看，与其说美不存在标准，不如说人们尚未发现对美进行量化的方法。或许有一天，有

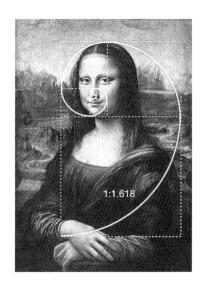

图 6-3 黄金分割点示意图

天才的科学家发现了度量美的数学方法,那么或许就能形成美的客观标准了。正如当初天才的科学家香农(Shannon)找到了用数学方法来描述信息的途径,并将消息这一通俗概念转化为可度量的数值,最终形成了"信息论"这门学科。人类在此基础上发展出一系列通信技术,改变了世界。

AI 生成技术创作的古典风格雕塑是什么样的?

现代,我们可以利用 AI 生成技术创作具有古典风格的雕塑。例如,下图是通过向 AIGC 大模型工具 Midjourney 输入"中国古

代的石狮"（Chinese stone lion）后生成的雕塑图像（如图 6-4）。不知你认为 AI 的创作如何？

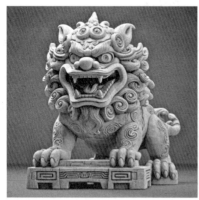

图 6-4　AI 创作的中国古代石狮

【AI 的艺术创作关键词——中国雕塑艺术】

雕塑类型关键词：

* 陶俑：

兵马俑

* 石雕：

陵墓石雕、石兽、石狮

* 铜雕：

铜车马

代表作品关键词：

* 秦始皇陵兵马俑

* 《马踏匈奴》
* 霍去病墓石雕
* 南朝陵墓石兽
* 乾陵石刻群
* 卢沟桥石狮
* 龙门石窟：卢舍那大佛

07

西方雕塑艺术：
对结构、力量、
美感的追求

古希腊的雕塑艺术不仅对古罗马有影响,甚至对远在东方的雕塑也产生了影响。亚历山大大帝在东征过程中,将古希腊的雕塑技术带到中亚,并被当地文化所吸收与改良。古希腊雕塑与佛教雕塑有一定的相似之处。

在上一章的结尾,我们领略了计算机生成中国雕塑的魅力,这些雕塑的古典风格令人印象深刻。你好奇西方的雕塑艺术吗?西方的雕塑艺术展现出怎样别样的美呢?

你了解西方雕塑艺术的传统脉络吗?

首先,我们需要简单了解西方雕塑艺术的传统脉络。

古埃及的文明兴起比古希腊要早近千年。当古希腊文明开始发展时,曾经与古埃及之间存在着频繁的文化交流。据记载,包括著名的哲学家柏拉图在内的许多古希腊哲学家都曾游历埃及,这使得地中海区域的文化交流变得相对容易。或许正是因为这种交流,古希腊早期雕塑可以看到一些古埃及雕塑的影子。古风时期的希腊雕像与古埃及有很多相似之处,尤其它们的面部表情相当一致。当然,古埃及的雕塑在形式上过于单调,数千年间变化不大,反而后起之秀的古希腊创造了灿烂的雕塑艺术。

雅典娜是古希腊神话中智慧、战争与艺术的女神，也是美的象征。雅典娜神像是古希腊人对女神的一种理想化想象。据记载，最初的雅典娜神像是由古希腊雕刻家菲迪亚斯（Pheidias）以木材雕刻而成的，后来被古罗马人掠夺，下落不明。

古希腊雕塑：理想之美与神性表达

目前保存在雅典民族博物馆的《雅典娜神像》(*Statue of Athena Parthenos*)，是公元 2 世纪罗马帝国艺术家用大理石模仿制作的复制品。雅典娜女神的头盔上装饰着狮身人面像斯芬克斯和两匹飞马，铠甲上装饰着女妖美杜莎（Medusa）的蛇发。她一只手托着胜利女神，另一只手握着盾牌，盾牌内侧绘有一条巨蛇。这座雕塑上的女神不仅端庄，而且丰满健硕，面部表情平和而亲切，可见雅典娜女神在古希腊深得人心。

大约古希腊的文明过于灿烂，以至于罗马人对古希腊的各类艺术品充满热情。帝国时期，大量古希腊艺术品被运往罗马。当年有部分运输船在爱琴海沉没，2 000 多年后，潜水员从海底打捞出很多珍贵的艺术品。

《宙斯或波塞冬的青铜像》(*Artemision Bronze*)是雅典国家考古博物馆的镇馆之宝。这尊雕像体格健壮，肌肉线条刻画得非常优美，他全神贯注，似乎要倾力将武器投向敌人。一般认为，这

座雕塑的原型是神话人物，人物手中原本持有的武器应该已经腐烂或者遗失。据推测，如果该武器是雷霆杖，那这座雕像就是天神宙斯；如果是三叉戟，那这座雕像就是宙斯的弟弟海神波塞冬。这位神祇留着浓密的胡须，发型也很有特色——头顶盘着一根小辫子，如同戴上了一顶编有花环的帽子。据说，古罗马皇帝曾效仿这种发型。这尊制作于两千多年前的青铜像太精美了，它是全人类共同的文化遗产。在联合国大厦也陈列着一件由希腊赠送的该雕像的复制品。

《掷铁饼者》（*Discobolos*）是公元前 5 世纪古希腊雕刻家米隆（Myron）的作品，原本为青铜雕塑，现在已经遗失了，目前各博物馆收藏的都是复制品。这个作品展现了体育运动中的场景，描绘了运动员投掷铁饼的瞬间。雕塑家精准地刻画了运动员的肌肉变化，展现出一种充满张力的动感，如同拉满弓即将把箭射出去一般。凝视它，会让观者屏住呼吸，脑中嗡嗡作响，紧张的气氛被推向极点。虽然这座雕塑带给人的感觉是紧张的，但又是宁静的，体现了瞬间的永恒之美。古希腊人崇尚健康阳刚的男性之美，不喜欢阴柔的男子，因此在他们所创作的雕塑中，多展现了一种理想化的人体之美。

古希腊与波斯帝国长期处于战争状态，这个时期涌现出大量反映人们爱国热情、讴歌心中英雄的雕塑作品。随着亚历山大大帝征服世界，古希腊的雕塑风格逐渐多元化。普拉克西特列

斯（Praxiteles）是当时的代表性人物，其代表作是《马拉松男孩》（*Marathon Boy*）。普拉克西特列斯大约在公元前 340 年创作了这座雕塑，后来遗失了，直到后世被爱琴海边捕鱼的渔民发现并打捞上岸。与以往的英雄雕塑相比，这座雕塑的整体形象柔和许多。

《断臂的维纳斯》（*Venus de Milo*，如图 7-1）是法国巴黎卢浮宫的镇馆之宝，又被称为《米洛斯的维纳斯》。这座大理石雕塑高约 204 厘米，据记载，它是古希腊的亚历山德罗斯（Alexandros）在约公元前 2 世纪创作的，它展现了爱与美的女神维纳斯（Vernus，在古希腊神话中被称为"阿佛洛狄忒"）的迷人身姿。自雕像被发

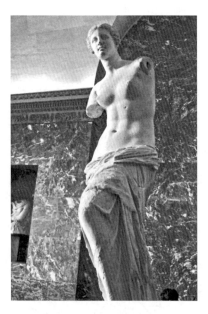

图 7-1 《断臂的维纳斯》

现的第一天起,它就被公认为最美的希腊女神雕像之一。它充满了生命活力,散发着青春的气息,面部展现出迷人的表情,令人惊叹于艺术家的高超技艺。雕像缺失了两条手臂,这引起了人们的无数猜测。后来,有人试着为她补上双臂,但无论怎么设计,都未能达到理想效果。现在,人们重新审视这座断臂的雕像,发现或许正因为这种残缺,这个雕塑的焦点才更集中,视觉冲击力才更强。

《拉奥孔和他的儿子们》(*The Laocoon and his Sons*),则是古希腊雕塑的又一件代表性杰作,目前收藏在梵蒂冈美术馆。这件大理石雕塑讲述了古希腊神话中的特洛伊木马(Trojan Horse)的故事,希腊人为了攻陷特洛伊城,建造了一个在肚子里可以藏兵的大木马,特洛伊城的祭司拉奥孔识破了希腊人的计谋,结果被雅典娜女神惩罚。她派出两条巨蛇将拉奥孔的两个儿子缠住,拉奥孔救子心切,在营救儿子的过程中也被巨蛇咬死。这座雕塑描绘了这一悲剧场景,拉奥孔面部的痛苦表情被刻画得栩栩如生。2 000多年来,这件作品一直激发着人们对神和人的各种想象,时空在变,不变的是艺术作品的感染力。

古罗马雕塑:写实风格与权力象征

古罗马在雕塑方面也有很多杰出的作品。早在公元前5世纪至

公元前 4 世纪，伊特鲁里亚人（后被古罗马征服）就创造了很多艺术作品，其中具有代表性的是《陶棺上的夫妇像》(*Sarcophagus of the Spouses*)。这种将死者的雕像放在陶棺上的丧葬习俗是伊特鲁里亚人特有的。这类作品侧重对生活的描绘，与古希腊神话和史诗类型的雕塑不同。

公元前 146 年，罗马帝国征服了希腊，后又征服了埃及。至此，罗马吸纳了两大古文明的艺术精华，成为西方艺术的中心。

在人物雕塑方面，罗马人塑造了许多皇帝的形象，其手法与古希腊一脉相承。巴黎卢浮宫收藏的《卡拉卡拉像》(*Portrait Bust of Caracalla*)是古罗马雕塑的代表性作品。卡拉卡拉是古罗马历史上的一位暴君，嗜杀成性。这座雕塑将这位暴君的特点鲜活地展现了出来，创作者通过凶狠的眼神、缠绕的发型和刚硬的胡须来表现人物的暴躁性格。一系列纹理细节的刻画展现了人物的内心世界，这座雕塑被后人认为是古罗马雕塑的巅峰之作。

古希腊雕塑的技术传入罗马后，被广泛用于对权贵的歌功颂德。《奥古斯都全身像》(*Portrait of Augustus*)恰恰反映了这一点。奥古斯都（屋大维）是古罗马的第一位皇帝，也是凯撒大帝的养子和继承人，他是古罗马从共和制走向君主制的关键人物。这尊雕像中的奥古斯都身着铠甲，似乎正要向即将出征的古罗马将士发号施令。创作者刻画了奥古斯都沉着冷静的表情，又展现了帝王的威严。他的脚边站着爱神丘比特，寓意着奥古斯都具有仁爱

之心。整件作品几乎是对古希腊风格的模仿。不难发现，古罗马的人物雕塑都非常逼真，具有写实特点。

古希腊的雕塑艺术不仅对古罗马有影响，甚至对远在东方的雕塑也产生了影响。亚历山大大帝在东征过程中，将古希腊的雕塑技术带到中亚，并被当地文化所吸收与改良。古希腊雕塑与佛教雕塑有一定的相似之处。有一种观点认为，随着佛教向东方传播，古希腊的雕塑艺术，也对东亚产生了一定的影响，尤其是在佛教人物的雕塑方面。

雕塑是如何从希腊传承到罗马的？

这个问题其实并不难回答，如果你了解一些欧洲历史就清楚了。马其顿的亚历山大大帝在四处征战的同时，也向四面八方传播了希腊的文化。罗马人较早地认识到了希腊文明，并为希腊雕塑中优美的人体形象和优雅的造型风格所吸引。由于罗马在制度方面具备优势，有海纳百川的气度，在征服希腊之后，希腊艺术成为罗马贵族阶层追捧的对象。他们四处收集希腊雕塑作品，甚至雇佣希腊雕塑家为他们创作。罗马在学习希腊艺术的基础上，结合罗马自身的历史和文化，逐渐形成了独具特色的罗马雕塑风格。

如何在计算机中表示或创作雕塑？

借助计算机，我们可以创建各种形状的"雕塑"——各种数字化模型，最常见的形式包括"三维点云"和"三维网格"。

三维点云（Point Cloud）模型，指 XYZ 三维坐标系下大量点的集合。这些点在笛卡尔空间中通过三维坐标来表示，并可以组成物体的形状（如图 7-2）。

图 7-2 三维点云模型示例

三维网格（3D Mesh）则使用多边形网格来表示复杂的物体模型。每个三维模型都可以看作由许多小平面组成的。通过网格可以确定 3D 模型的形状，每个网格通常包含坐标顶点、平面和平面方向等信息。例如，图 7-3 所示的模型，都是由许多小的三角形或者多边形构成。

目前，全球许多公司和个人都在设计"数字人"。通过上述点云或者网格建模技术，采用渲染（render）方法，即可获得虚拟的人物形象。所谓渲染，是指使用计算机软件将模型转换为图像的

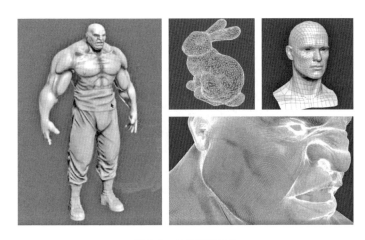

图 7-3 三维网格示例

过程,包括纹理、亮度、照明、色彩等各方面的合成。这些知识,通过学习大学课程《计算机图形学》就能有所了解。未来,将可能形成一个与我们现实世界平行的宇宙,我们称之为"元宇宙",它们存在于计算机和互联网中,这些虚拟人(如图 7-4)将是元宇宙中的一部分。

图 7-4 虚拟人

目前，人工智能生成内容（AIGC）技术正成为全球研究的热点。我们只需要输入文字（提示词，Prompt），人工智能大模型就可以生成相应的雕塑设计。

例如，我想让人工智能大模型设计一个雕塑，当我输入"希腊风格的，表达世界和平的现代雕塑"（a large Greek style sculpture with the meaning of world peace），人工智能大模型便生成了图7-5所示的两个作品。这些作品既具有明显的古希腊风格，又具备了现代性。此外，我还让大模型设计了"代表计算机科学的现代雕塑"（a modern sculpture representing the computer science），当大模型输出两个计算机雕塑作品时（如图7-6），我惊呆了，计算机艺术具有无限可能性！

图7-5　人工智能大模型生成的希腊风格雕塑

07 西方雕塑艺术：对结构、力量、美感的追求

图 7-6 人工智能大模型生成的代表计算机科学的现代雕塑

【AI 的艺术创作关键词——西方雕塑艺术】

代表作品关键词：

* 古希腊风格：

菲迪亚斯，《雅典娜神像》

阿格桑德罗斯、波利多罗斯、阿典诺多罗斯，《宙斯或波塞冬的青铜像》

米隆，《掷铁饼者》

普拉克西特列斯，《马拉松男孩》

亚历山德罗斯，《断臂的维纳斯》

《拉奥孔和他的儿子们》（作者不详）

* 古罗马风格：

《陶棺上的夫妇像》（作者不详）

《卡拉卡拉像》（作者不详）

《奥古斯都全身像》(作者不详)

材料与技法关键词:
青铜雕塑、大理石雕塑、肌肉线条、动态表现、细节刻画、比例和谐

08

古希腊、古罗马绘画：
传达信仰与愿望

这些文明之间存在着频繁的交流，当人们看到从未见过的艺术形式时，很可能就会在本国进行模仿。在古希腊陶器的插图中，我们可以看到埃及绘画的影子。

在探究古人的绘画材料之前，我们先了解一下西方的绘画作品。你可以在观察这些作品的过程中思考：古人如何运用有限的材料创造出如此丰富的视觉艺术？

古埃及人的绘画有什么特点？

让我们先从古埃及的绘画艺术说起。古埃及人相信，人死后会前往另外一个世界。因此，他们在墓室中通过绘制壁画来表达逝者的愿望和信仰，这些壁画在数千年后的今天依旧清晰可见。

今天我们看到的古埃及画大多具有那个时代的鲜明特色，那些绘画以黄色、黑色、红色、蓝色和绿色为主，画风非常简单，人物身体多为正面的，而脸部为侧面，脚部则朝向前方。此外，画上还常伴有古埃及的象形文字（如图8-1）。古埃及人有一种特殊的发明——他们使用纸莎（suō）草这种植物的茎制作成莎草纸，用来记事或作画。

古埃及这种绘画风格可以说是独一无二的，其绘画技法相对

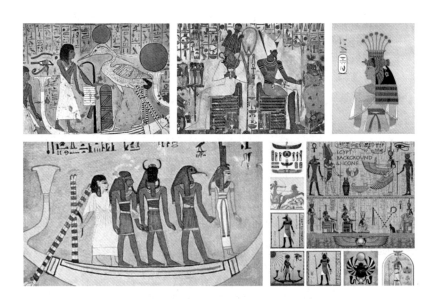

图 8-1　古埃及壁画

简单。他们使用的画笔大约是某种刷子，蘸上颜料就可以在墙壁或者莎草纸上作画。鲜明的绘画特征构成了一种独特的古埃及视觉语言。人物的平面化处理和奇特的视角组合，蕴含着象征意义。象形文字的加入，赋予了画面叙事的功能。古埃及人似乎并未刻意追求绘画技巧的改进。因此，在数千年的时间里，其绘画风格几乎没有发生重大变化。其绘画的主要目的是传递信仰或者愿望。

古希腊的陶罐上画了什么？

古希腊早期的绘画与古埃及的绘画在某些方面存在相似之处，

如人物形象的描绘都较为简单，尤其是面部只有简单的线条勾勒。随着古希腊文明的发展，其绘画表达形式逐渐丰富多样。古希腊绘画主要保存在出土的陶罐上，主要有三种类型：黑绘风格，在赤褐色的陶罐上绘制黑色的人物；红绘风格，把罐子涂成黑色，在上面绘制红色的人物，并配合线条进行勾勒；白底彩绘，在陶瓶上涂上白土，然后在上面彩绘，这种形式的绘画色彩更加丰富多样。希腊的绘画题材多为生活场景和神话故事，因此，这些绘画作品更加生动、活泼。

古罗马壁画上画了什么场景？

接下来，我们再看古罗马绘画，可以从伊特鲁里亚（Etruria）说起。大约在公元前 12 世纪至公元前 1 世纪，伊特鲁里亚是古意大利中部的城邦，后被古罗马吞并。它的文化和艺术融入了罗马帝国，对罗马的建筑、美术等领域都产生了重要影响。伊特鲁里亚绘画的代表作是墓葬壁画。如《豹子墓壁画》，描绘了贵族们喝酒的场景，仆人们在一旁伺候，乐师在一旁演奏。从人物形象看，这与古埃及的人物绘画相似，而从画风上看，则更接近古希腊。这种希腊风格在伊特鲁里亚陶器上体现得更为明显。

庞贝（Pompeii）古城是古罗马的活化石，这座城市在公元 79 年维苏威火山大爆发时被火山灰掩埋，直到 1 500 多年后才被人

发现。因此,它成了"天然的历史博物馆"。在庞贝古城中发现的《伊苏斯之战》镶嵌画,描绘了古希腊亚历山大大帝与波斯国王大流士三世在伊苏斯战役中的场景。这幅画是古罗马镶嵌画艺术的代表,是用玻璃、石子等坚硬材料拼凑而成,镶嵌在墙壁上。

古罗马的另一种绘画形式是壁画,代表作是庞贝古城中的《神秘别墅》(如图8-2)。该别墅中出现了许多湿壁画(fresco),即在潮湿的墙壁上作画,等墙壁干燥之后再打磨光滑,这样可以使颜料融合到坚硬的墙壁内。虽然《神秘别墅》的壁画出自古罗马艺术家之手,但描绘的却是古希腊的神话故事。这体现了古罗马人

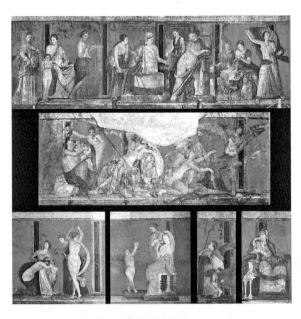

图8-2 《神秘别墅》(局部)

08 古希腊、古罗马绘画：传达信仰与愿望　　　　　　　　　　　103

对古希腊文化的热爱。

你了解绘画领域的透视法吗？

透视法（perspective）是绘画领域的一项重要创新，可以在二维平面上表现物体的远近关系。古罗马人在那个时代已经掌握了透视法，并将其应用于绘画中。《希尼斯特别墅壁画》（如图 8-3）就是一例。画中廊柱两侧倾斜绘制的围墙恰好营造了一个庭院的空间，使画面具有了空间感。

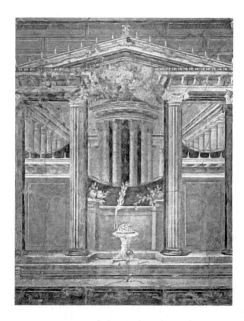

图 8-3　《希尼斯特别墅壁画》

古罗马的画家们还掌握了空气透视法，庞贝古城的《利维亚别墅》（如图 8-4）壁画就体现了这种技巧。简单地说，就是将前面的物体（前景）画得清晰，而将后面的物体（背景）画得模糊——这符合人的视觉特点，通过空气对视觉的阻碍来表现空间感。

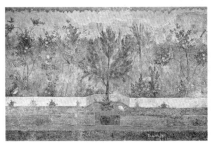

图 8-4 《利维亚别墅》壁画及局部放大

此外，古罗马的画家们还尝试了写实的绘画风格，开始描绘静物（如图 8-5、图 8-6），这是此前绘画中不常见的题材。

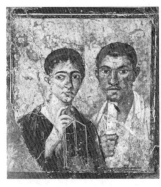
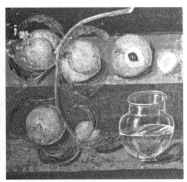

图 8-5 奈奥夫妇　　　　图 8-6 有桃子的静物

西方绘画的起源远比上述描述得更复杂，我们只从几个方面对此进行了简单的介绍。世界上有趣的东西很多，值得我们不断探索。当然，了解不是最重要的，重要的是如何在了解的基础上创造新的作品！

古埃及人绘画用的莎草纸算是一种"纸"吗？

现在，我们可以来探究古人的绘画材料问题了。首先，我想和你探讨，古埃及人绘画用的莎草纸是不是一种纸？

莎草纸并非我们今天所说的纸，否则最早发明真正意义上的纸的就不是中国人，而是埃及人了。事实上，莎草纸是由纸莎草茎的内芯薄片，通过层叠、压制的方法制成的一种片状书写材料。莎草纸的质地非常粗糙和厚实，虽然可以用于书写和绘画，但使用和携带都不太方便。后来，西汉时期蔡伦发明造纸术，利用各种植物纤维制作成纸浆，再制作成平整光滑的纸张。这种纸张质地柔软、韧性强，更适合书写和广泛传播。

我们还看到许多画作是直接绘制在墙壁上的。例如，古罗马时代，人们在墙壁上作画，这些画既有装饰作用，也可以用于叙事。创作者可能仅仅是工匠，绘画是他的工作。再往前追溯到更古老的岩画，它们直接绘制在岩壁上。与莎草纸相比，这些绘画更加难以移动和传播。

虽然莎草纸未能得到广泛应用，但它对古埃及文明的传承发挥了重要作用。而蔡伦发明的纸被世界各地广泛使用，对人类文明的传播更产生了深远的影响。可见，有些创造具有地域性，而有些则具有世界性，我们应该努力做出具有世界性的创新。

古代人绘画使用的是什么颜料？

在古埃及、古希腊和古罗马时期，画师们主要使用矿物和植物色素作为颜料。他们将有色的矿石研磨成粉末，如黑色颜料来自煤炭，赭色颜料来自砂石等。许多植物含有色素，古代人将植物的根、叶、茎、果实等捣碎或浸泡，即可获得各种颜料，如紫藤可以提取紫色颜料，绿藻可以提取绿色颜料等。这些颜料的获取主要依靠经验积累。

古埃及、古希腊和古罗马的绘画之间有哪些关联？

这几个文明在地理上相对接近。埃及在地中海的东南边，希腊在埃及的西北边，曾经征服过埃及，罗马在地中海的北边，曾经征服过希腊和埃及。只要被看到的艺术，就可能被模仿。这些文明之间存在着频繁的交流，当人们看到从未见过的艺术形式时，

很可能就会在本国进行模仿。在古希腊陶器的图样中,我们可以看到埃及画的影子。例如,黑陶和红陶上的人物造型,就采用了轮廓线和扁平形象,简单地描绘人物。亚历山大大帝时代的到来,使得埃及和希腊之间的联系更加密切,这可能促进了更深入的艺术和文化交流。

西方绘画的起源可以追溯到古希腊和古罗马时期。二者在绘画方面具有更高的相似度。古罗马艺术家在创作中大量借鉴古希腊的艺术风格、主题和技巧。古希腊和古罗马有许多共同的神话人物和故事,他们都偏爱使用精确的方式描绘人体,喜欢采用优雅的姿态来展现人物形象,也同样采用了轮廓线和扁平形象的绘画方法。他们的绘画主要用于装饰建筑和陶器,现在,大部分古希腊和古罗马的绘画作品已失传。

现代很多美术作品可以在电脑屏幕上显示,这是如何实现的?

计算机的飞速发展改变了人们的生活习惯,例如,我们从前都在纸上读书看画,而现在更多地在电子屏幕上进行。比如,我们从前看到的《蒙娜丽莎》,现在同样可以在计算机上显示,而且可以更好地放大缩小、调整明暗,甚至进行修改和再创作(如图 8-7)。

图 8-7　在计算机上显示的《蒙娜丽莎》

计算机上显示的图像是由点组成的，每个点又称作一个像素。像素的数值介于 0—255，表示从全黑到全白。数字图像的色彩由 RGB 三个通道表示，分别为红（R）、绿（G）、蓝（B）三种颜色分量。这三种色彩可以组合成各种各样的色彩。例如，上文提到的桃子静物图，如果在计算机上显示，我们可以分别展示其 RGB 三个通道（如图 8-8）：

R 通道

G 通道

B 通道

图 8-8　桃子静物图的 RBG 通道分解图

08 古希腊、古罗马绘画：传达信仰与愿望

一幅图像，除了可以分解为 RGB 三通道，还可以用亮度-色度的方式来表示，简称为 YCbCr。Y 是亮度通道，Cb 和 Cr 分别表示蓝色色度和红色色度（如图 8-9）。

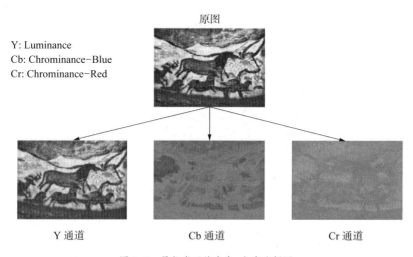

图 8-9　局部岩画的亮度-色度分解图

这个问题涉及现代数字图像（Digital Image）处理技术。上面只是简单地介绍了数字图像的基本数值表示。数字图像处理还包括更多的操作。如果你对此感兴趣，可以进一步学习《数字图像处理》等相关课程。现代 AI 技术也带来了更强的创造力，可以生成非常精美的图像。下面是几个例子，是由 AI 大模型模仿古埃及风格绘制的船只和人物（如图 8-10）、模仿古希腊风格绘制的器皿（如图 8-11），以及模拟罗马风格绘制的虚拟计算机科学家（如图 8-12）：

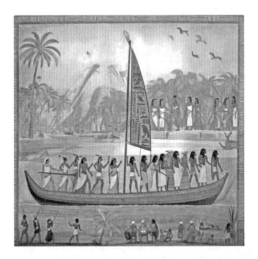

图 8-10 AI 绘制的古埃及画

[提示词：Some people standing on a boat, with the ancient Egypt style（一些人站在船上，古埃及风格）]

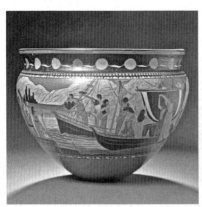 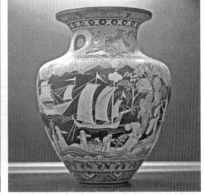

图 8-11 AI 绘制的古希腊风格的器皿

[提示词：A vessel with painting on the surface, the style is Greek, about the story of Greek myth（瓶子上画了画，希腊风格的，关于古希腊神话的）]

08 古希腊、古罗马绘画：传达信仰与愿望

图 8-12　AI 绘制的古罗马风格的计算机科学家

[提示词：A picture of computer scientists, using the style of Ancient Rome（一幅计算机科学家的图，使用古罗马风格）]

【AI 的艺术创作关键词——古希腊、古罗马绘画】

* 古埃及：
墓室壁画、莎草纸
* 古希腊：
黑绘风格陶罐、红绘风格陶罐、白底彩绘风格陶瓶
* 古罗马：
墓葬壁画，《豹子墓壁画》
镶嵌画壁画，《神秘别墅》
透视法，《希尼斯特别墅壁画》
空气透视法，《利维亚别墅》
静物画

09

中国山水画：
需要了解人文才能
贴近的艺术创作者

在中国历史进程中，文人士大夫对绘画的审美追求和创作方式产生了重要影响，而西方绘画则受到了宗教和科学等因素的影响。西方绘画更倾向于具象的表现，即描绘具体的形象；而中国画则偏向于抽象，从形象中抽取出内在的精神。

中国很久之前就有了绘画，比如陶器、青铜器、瓷器等器具上的纹饰，以及墓室中的壁画，它们都展现出强烈的民族特色。然而，中国画形成主流的艺术形态，还要追溯到魏晋南北朝时期。

早期中国绘画，如何在绢帛上追寻精神的表达？

中国现存最早的绢画作品，是东晋时期顾恺之的《女史箴图》（如图9-1），创作于公元4世纪后半叶。当时纸张尚未普及，画家们在绢帛上进行创作。据说，人物画是顾恺之擅长的题材。《女史箴图》全长3米多，1900年八国联军入侵北京时被英国掠夺，现藏于大英博物馆。《女史箴图》的画面展现出中国画从一开始就与西方画截然不同的发展路径：中国画并不强调对人物外貌的精确描绘，而着重表现整体形态，以形态来承载内在精神。例如，《女史箴图》中的一个局部，描绘了两位女子，左边的女子在梳妆，右

图 9-1 女史箴图

边的女子在照镜子。画家在一旁题字道:"人咸知修其容,莫知饰其性。"他想通过这个画面告诉人们:不能仅仅关注外表,更应重视个人的内在修养。

山水画如何将自然与心境融为一体?

与顾恺之同时代,山水画这一著名的艺术形态也开始萌芽。当时的一位画家宗炳还专门写了一篇短文《画山水序》,他认为"山水质有而趣灵",自然界的山水中蕴含着"道",创作者应该"应目会心",即看到的东西在心中有所体悟,创作的作品则应"神超

09 中国山水画：需要了解人文才能贴近的艺术创作者

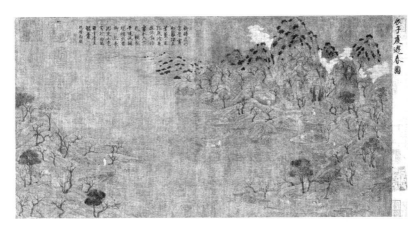

图 9-2　展子虔《游春图》

理得"，即不应拘泥于外表形态，而应表达山水的神韵与内涵。

现存最早的独立山水画作品之一，是隋朝展子虔的《游春图》（如图 9-2），创作于公元 6 世纪后半叶。《游春图》描绘了春和景明的景象，游人在山水中漫步。画中山水的构图呈对角线式，画家以青绿色描绘春天的山坡，山脚下的金色表示泥土，用赭色描绘树干，远处还有白云从山中升起。这幅国宝山水画中，已经出现了山石、流水、树木、房屋、白云等山水画的基本元素。在许多个春天里，画家一定都在细细品尝山水风景中关于世界的美好，他将由此形成的印象汇于笔端，创作了这幅作品。中国山水画与早期印象派具有一些相似的特征！

到唐朝时，山水画日趋成熟，形成了两种不同的风格：一是李思训风格的青绿山水，二是王维开创的水墨山水。当然，对于

这种风格划分，学界也存在不同的观点。《江帆楼阁图》（如图9-3）据传是李思训的作品，它以绢为载体，是青绿山水的代表作，其特征是使用青色画山，绿色画水，赭色画土，整体呈现一种金碧辉煌的气派。《雪溪图》（如图9-4）据传是诗人王维的作品，这幅画没有使用各种色彩，仅用水墨进行渲染。王维创新地提出了使用不同浓度的墨汁来表示画面的层次，他对后世的山水画产生了深远影响。许多画家不再使用线条勾勒山水形态，也无需借助色彩。我们现在经常使用打印机，在用打印机打印彩色图像时，如果选择黑白打印，你就会发现原来的色彩变成了浓淡不

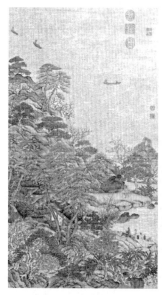

图 9-3 《江帆楼阁图》

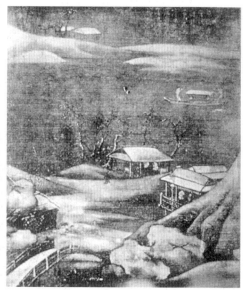

图 9-4 《雪溪图》

同的黑色,从视觉上看保留了层次感,这种技术被称为半色调化(halftoning)。王维的泼墨技法,与千年后的打印机技术在某种程度上竟有相似之处。

两宋时期是文人艺术的黄金时代,可以说岁月静好,画家们得以充分发挥自己的创作才能。在北宋著名画家范宽的《溪山行旅图》(如图 9-5)中,画家先勾勒出整体的轮廓线条,再用各种皴法表现出树木和山石的纹理,继而用浓墨和清水进行渲染,最后施以少许色彩。当我们面对画中巍峨的山峦时,不禁感受到它的

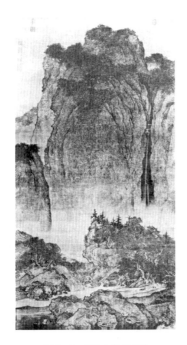

图 9-5 《溪山行旅图》

雄浑气魄,山间瀑布飞流直下,山脚下怪石嶙峋,又有清泉石上流。当我们欣赏这幅画的时候,内心自然就想起了那句古诗:"高山仰止,景行行止,虽不能至,心向往之。"

宋代涌现了很多杰出的画家,其中,画家王希孟创作了一幅奇画《千里江山图》(如图9-6),这是一幅很长的画卷,宽约半

图9-6 《千里江山图》

米、长近 12 米，也是这位画家传世的唯一作品。《千里江山图》可以说是青绿山水画的巅峰之作，它描述了我国的大好河山，高山耸立、江河奔流、亭台楼阁、野渡孤村、舞榭歌台、茅屋草舍、长桥垂柳等，无不令人惊叹。观赏这幅画时，我们如同在空中翱翔一般，尽览壮丽的山川。据说，王希孟曾得到宋徽宗的亲自指导，创作这幅作品时才 18 岁，堪称少年天才。作为宫廷画家，他使用了各种矿物质颜料来上色，整幅画显得雄奇瑰丽，令人连连称叹！此外，北宋张择端的《清明上河图》是一幅著名的长卷画，也是中国的国宝作品，同样值得我们欣赏。

你知道中国画与西方画的主要区别在哪里吗？

中国画与中国诗是共通的，可谓"诗中有画，画中有诗"。诗和画是一体的，这也是中国画与西方画的主要区别所在。要理解中国画的美感，需要有诗歌作为基础，才能体会其中的境界和意境。

南宋著名画家马远的《寒江独钓图》（如图 9-7），仅描绘了一位老翁在小舟上垂钓，这种简洁的画面与柳宗元的《江雪》诗意相通。我们只需读过"千山鸟飞绝，万径人踪灭。孤舟蓑笠翁，独钓寒江雪"，就能体会到画作的意境。画面中只有一人一船，其

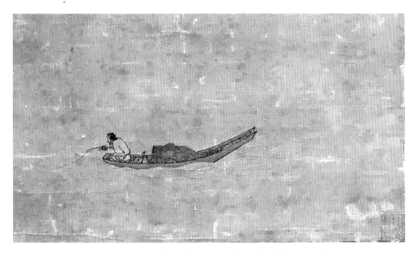

图 9-7 《寒江独钓图》

他什么都没有,这正是"千山鸟飞绝,万径人踪灭"的寂寥感。在这里,天地和时间仿佛都凝固和静止了。因此,画面中空无的虚境,反而成为一种实有的境界,画家真正想表达的是这虚无缥缈的天地——虚即是实,实即是虚。

元代著名书法家和画家赵孟頫的《吴兴清远图》的局部画面(如图 9-8)中,寥寥数笔便勾勒出天地万物,给人一种清寒与远阔的感觉。画面似乎定格在烟雨凄迷的午后,观者眺望远方的山水,想起前尘往事,不禁感慨万千,进而生发"念天地之悠悠,独怆然而涕下"的悲凉之情。

从以上两幅作品中,我们可以看到,有时并不需要过多的笔墨,中国画就可以表达出中国的人文精神。

09 中国山水画：需要了解人文才能贴近的艺术创作者

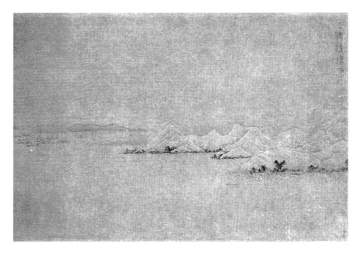

图 9-8 《吴兴清远图》（局部）

下面这位画家使用的笔墨就更少了。对，他就是著名的八大山人——朱耷。八大山人原是明朝皇室的后裔，满清入关后，他这样的明朝皇室后代自然尤为伤感。八大山人在绘画中寄托了自己的苦闷与哀思，要理解他的思想，就必须了解他写的一首诗："墨点无多泪点多，山河仍是旧山河。横流乱世杈椰树，留得文林细揣摹。"展示出大明朝的河山异色，这画中留下的墨点都是他心中的泪滴，说出来的都是亡国之恨。在八大山人的画作《游鱼图》和《孤禽图》（如图 9-9）中，游鱼独自在水中游弋，冷眼旁观着世界；孤禽则冷冷地白眼看天。这些看似极简主义的作品，反映出八大山人对真实世界、个体生命和人格尊严的深刻关切。

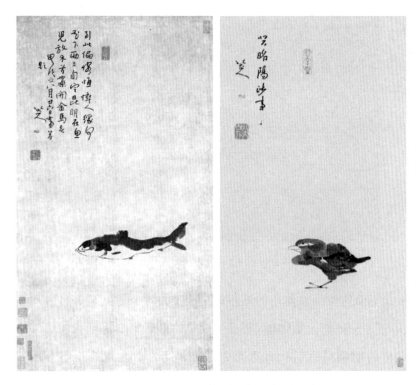

图 9-9　八大山人的《游鱼图》和《孤禽图》

中国画博大精深，难以一一详述，这里只挑了几幅著名的画作，作了简单介绍。如果你对中国画感兴趣，建议你查阅一些画册，相信能产生自己的理解。

中国绘画可以追溯到几千年前的古代文明，有士大夫喜爱的写意文人画，也有用细腻线条表现的工笔画，其中影响力最大的还是山水画。中国山水画是古典绘画中一个重要的流派，主要有

北方山水画和南方山水画。北方山水画如同北方的山脉一般，注重山势的险峻和雄浑，常用皴法和笔墨的变化来表现山的形态和气势。南方山水画则侧重描绘南方山水的秀丽和柔美。

要理解中国山水画，不仅需要具备审美能力，还需要文学功底。"诗中有画，画中有诗"是对中国诗的赞美，也是对中国画的赞美。中国诗以文字表达情感，中国画以视觉呈现意象，而这两种表达在中国人的精神世界中实现了统一，这可能就是人们说的"通感"。那么，诗与画到底统一成了什么？简单地说就是意境。而意境又是什么？它可能蕴含着情感、禅意、韵味、心情、空灵或悠远等多重含义。如果想要深入理解，可以阅读钱钟书先生的文章《中国诗与中国画》。中国画可以说是一种"跨模态"（Cross-modal）的通感，不同的形态，表达的是相同的感受，在大脑中形成了共同的信号。

与西方绘画不同，中国绘画走出了一条自己独特的道路，成为世界艺术中别具一格的存在。在中国历史进程中，文人士大夫对绘画的审美追求和创作方式产生了重要影响，而西方绘画则受到了宗教和科学等因素的影响。西方绘画更倾向于具象的表现，即描绘具体的形象；而中国画则偏向于抽象，从形象中抽取出内在的精神。通过西方绘画，人们可以更直观地理解作品希望表达的内容，而中国山水画则与人文修养紧密结合。只有理解人文，才能更好地体会创作者的意图。至于怎么画出来，用什么颜料，用

什么画笔,用什么纸张,当然也不相同,但我认为这不是最重要的。即便使用毛笔和宣纸,一样可以画出具象的作品,中国古代就有很多这样的画,与西方的创作手法相似。

中国画的精髓,仍然是其独有的山水画。

你认为 AI 可以理解诗歌的意境吗?

下面,让我们看看 AI 创作的中国写意山水画(如图 9-10、图 9-11、图 9-12、图 9-13、图 9-14):

图 9-10 AI 模拟中国山水画

[提示词:Chinese landscape painting of a great mountain(关于大山的中国山水画)]

09 中国山水画:需要了解人文才能贴近的艺术创作者

图 9-11 AI 模拟中国山水画

[提示词:Great mountain, Waterfall, Many trees, Black & White, Chinese ink painting(大山,瀑布,很多树,黑白色,中国水墨画)]

图 9-12 AI 创作的诗歌意境画

[提示词:Autumn leaves, crimsoned by frost, outshine the blooms of spring(霜叶红于二月花)]

图 9-13　AI 创作的诗歌意境画

[提示词：Far up the Yellow River among white clouds, a solitary city amidst towering mountains（黄河远上白云间，一片孤城万仞山）]

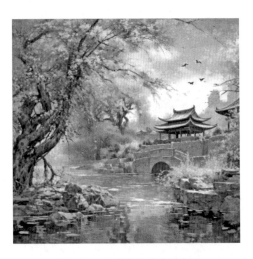

图 9-14　AI 创作的诗歌意境画

[提示词：Why should the Qiang flute lament the willows? The spring breeze does not pass through the Yumen Gate（羌笛何须怨杨柳，春风不度玉门关）]

你觉得 AI 画得如何，体现出了诗歌的意境吗？

当今世界趋于大同，民族的也正在走向世界。越来越多的中西方艺术形式相互融合，涌现出许多创新作品。未来的世界，将是人类充分利用机器解放脑力的时代，如何开展创新，是我们必须思考的重要命题。

【AI 的艺术创作关键词——中国山水画】

代表人物与作品关键词：
* 顾恺之：《女史箴图》
* 展子虔：《游春图》
* 范宽：《溪山行旅图》
* 王希孟：《千里江山图》
* 张择端：《清明上河图》
* 马远：《寒江独钓图》
* 赵孟頫：《吴兴清远图》
* 八大山人（朱耷）：《游鱼图》《孤禽图》

绘画风格关键词：
写意、工笔、泼墨

绘画技法关键词：
皴法、晕染、线条、墨色

10

中世纪艺术：
戴着脚镣的跳舞

中世纪的艺术则服务于基督教，受到宗教创作题材的严格限制，艺术创作一旦被认定为异端，创作者很可能因此掉脑袋。因此中世纪创作可谓"戴着脚镣的跳舞"。

公元 1 世纪，罗马帝国正处于鼎盛期，跨越欧亚非三大洲。然而，在随后 200 多年的风云变幻中，罗马帝国逐渐走向衰落。在这个历史进程中，发生了很多标志性的事件，其中对艺术影响最深远的，莫过于公元 313 年君士坦丁一世（Constantine I）颁布的《米兰敕令》（*Edict of Milan*）。该敕令承认了基督教的合法地位，使基督教从"地下宗教"登上了欧洲历史舞台，并逐渐由被压迫者转变为统治者。

公元 330 年，君士坦丁将罗马帝国的首都搬迁到希腊的拜占庭（Byzantine），并将该城改名为新罗马，又称君士坦丁堡（Constantinople）。公元 395 年，狄奥多西一世去世后，罗马帝国正式分裂为东罗马帝国和西罗马帝国。西罗马帝国由于不断受汪达尔人、哥特人等日耳曼部落的攻击，最终于公元 476 年，最后一位皇帝被日耳曼人赶下台，西罗马帝国宣告灭亡。而东罗马帝国又延续了近千年，直到 1453 年，奥斯曼土耳其帝国攻陷君士坦丁堡，君士坦丁堡更名为伊斯坦布尔（Istanbul），东罗马帝国也随之灭亡了。

从西罗马帝国灭亡到东罗马帝国灭亡的这 1 000 年左右的时间，通常被称为欧洲中世纪（The Middle Ages）。尽管对中世纪的划分存在争议，但主流观点认为，中世纪是受基督教教会控制的时期，无知和愚昧笼罩着欧洲大陆，人性的光芒被宗教压制。在中世纪，几乎所有的艺术都服务于宗教。

拜占庭与巴西利卡：教堂建筑的风格演变

在建筑方面，圣索菲亚大教堂是当时最具代表性的作品之一，它是拜占庭帝国（即东罗马帝国）的主教堂，位于博斯普鲁斯海峡之滨。该教堂以其巨大的穹顶而闻名（四周的尖塔是后来奥斯曼帝国将这个教堂改为伊斯兰清真寺时增建的）。这种建筑风格以古罗马建筑为基础，采用高大的穹顶和精美的壁画，营造出神圣的氛围，在美轮美奂中给人以神圣感，充分彰显了统治者的权力和基督教的神性。拜占庭的皇帝们都在这里加冕，证明他们是上帝指派到人间的统治者，证明其权力具有充分的合法性。这种拜占庭式的教堂影响深远，今天世界各地仍可见到类似风格的教堂。例如，意大利的圣马可大教堂、中国哈尔滨的索菲亚教堂（如图 10-1）。

在西欧地区，西罗马帝国灭亡后，出现了许多小国和政权。这些统治者为确立统治的合法性，同样强调君权神授，基督教教堂建筑也得以兴盛。然而，西欧的教堂风格与拜占庭风格不同，主

10 中世纪艺术：戴着脚镣的跳舞

图 10-1 索菲亚大教堂
（中国哈尔滨）

要继承自古罗马的巴西利卡（Basilica）建筑风格。在古罗马时期，巴西利卡主要用于公共集会，基督教兴起后，被改造为教堂，对后世教堂建筑产生了深远影响。巴西利卡的结构特征是：中央为长方形中殿，两侧为与中殿相通的侧廊，前面设有中庭，最深处为圣坛。

罗曼式与哥特式：西欧教堂建筑的发展

东西罗马帝国分裂后，基督教世界也逐渐分裂。1054年，双

方正式分裂为以罗马为中心的罗马天主教和以君士坦丁堡为中心的东正教，并互相否认对方的正统性。在这一背景下，西欧教堂与拜占庭教堂的风格渐行渐远。西欧教堂模仿古罗马建筑的形制，并在巴西利卡风格的基础上发展出多种罗马式（Romanesque）教堂。例如，意大利比萨大教堂（位于比萨斜塔旁）就是一座典型的罗马式教堂。从空中俯瞰，其平面呈十字形，它在巴西利卡的基础上作了修改，增加了上下两个臂，以容纳更多的信徒。

哥特式建筑（Gothic Architecture）是中世纪后期兴起的一种建筑风格。哥特人是日耳曼人的分支之一，曾参与瓜分西罗马帝国，在公元 8 世纪左右逐渐消失。中世纪晚期，文艺复兴运动兴起，人们开始重新审视古希腊和古罗马文化，并把这种脱离了古典主义的建筑称为"哥特式"——表明这是野蛮的代表（实际上与哥特人没有直接关系）。哥特式教堂最先在法国兴起，它在罗马式教堂的基础上作了重大变革，其特征非常明显。如科隆大教堂（如图 10-2），它有高耸入云的塔尖，有尖形的拱门（不同于古罗马的圆形拱门），以及色彩斑斓的玫瑰花窗（受到了阿拉伯文化的影响）。阳光透过彩色玻璃窗投射出《圣经》故事的光影，营造出一种神秘而神圣的氛围，仿佛置身于瑰丽的天国，既神秘又美好。

10 中世纪艺术：戴着脚镣的跳舞

图10-2　科隆大教堂内部

中世纪绘画：宗教叙事与技法萌芽

中世纪的绘画以宗教题材为主。早期基督教不允许树立神像、绘制神像，认为将神描绘成人形是对上帝的亵渎。但到了6世纪末，教皇格列高利（Gregory）改变了这一观点，他认为：文章对识字的人能起什么作用，绘画对文盲就能起什么作用。于是，各种宗教绘画逐渐兴起，主要用来讲宗教故事。圣维托教堂的马赛克壁画（公元6世纪），描绘了东罗马皇帝查士丁尼一世（Justinian）和他的随从（如图10-3），色彩斑斓。由于马赛克的颗

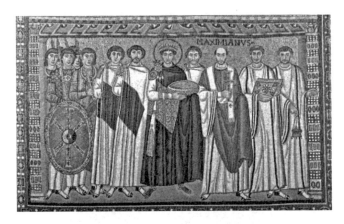

图 10-3 马赛克壁画,东罗马皇帝查士丁尼一世

粒感,只适合远观。湿壁画也被应用于教堂中,例如,意大利亚西西的圣方济各教堂中,有关于圣方济各向霍诺里乌斯三世布道的湿壁画(如图 10-4),创作于 13 世纪中叶。此外,还有蛋彩画,

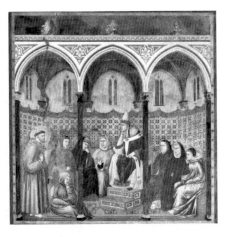

图 10-4 圣方济各向霍诺里乌斯三世布道

10 中世纪艺术：戴着脚镣的跳舞

这是一种古老的绘画技法，用蛋黄或蛋清调和颜料绘制在敷有石膏表面的画板上。意大利佛罗伦萨乌菲兹美术馆收藏的三幅《圣母与圣子》（如图10-5），是同一主题由三位不同画家分别在13世纪末至14世纪初创作的。

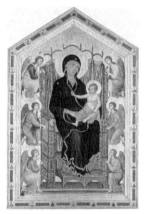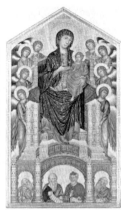

图10-5 《圣母与圣子》，作者分别为杜乔、契马布埃、乔托

中世纪意大利最著名画家之一是乔托（Giotto di Bondone，约1267—1337），在艺术史上具有里程碑式的意义。乔托的绘画作品以其逼真的人物形象、情感表达和透视技法而闻名，为后来的艺术发展奠定了基础。他的代表作之一是佛罗伦萨巴迪亚圣殿的壁画系列《耶稣的生平》，展现了他塑造人物形象和叙述故事的卓越才能。乔托不仅是一位画家，也是一位建筑师，被公认为是文艺复兴前期最重要的艺术家之一。

中世纪的画作还有很多，然而，与即将到来的伟大时代——文艺复兴——的创造相比，它们就显得黯淡无光了。

欧洲中世纪的艺术与以往的艺术有什么不同？

中世纪艺术在内容和形式上都与古希腊、古罗马时期有很大的不同。古希腊时期的作品热情奔放、不拘一格，展现出丰富多样的生命力和艺术活力，当时的自由风气给艺术提供了发展的空间。而中世纪的艺术则服务于基督教，受到宗教创作题材的严格限制，艺术创作一旦被认定为异端，创作者很可能因此掉脑袋。因此中世纪创作可谓"戴着脚镣的跳舞"。

然而，我们并不能因为中世纪艺术服务于宗教，就否认这些作品的美。至今，哥特式教堂仍直刺天空的尖顶，具有独特的魅力。中世纪的画家们，在重复的主题创作中不断改进绘画技法，为后来的创作者们积累了丰富的经验。与西方的宗教画类似，我国在敦煌等地的洞窟中，也发现了许多精美的佛教壁画，这些壁画同样展现了宗教对艺术的影响。如果你有兴趣，可以专门去敦煌欣赏这一艺术宝库。因为宗教的需求，中世纪的艺术家们在受到限制的同时，仍然探索出了独特的艺术技巧，并诞生了不少优秀作品。可以说，宗教在一定程度上推动了艺术的发展。

10 中世纪艺术：戴着脚镣的跳舞

为什么哥特式教堂建筑能替代
传统风格的教堂？

哥特式教堂之所以能够兴起，是因为大家追求新事物的普遍需求——即便是基督教统治者，也希望看到一些新变化。在这种情况下，哥特式建筑所追求的"与上帝距离更近"的想法，既符合基督教义，又体现了创新，因此得以广泛流行。此外，技术的进步也使得大规模、复杂的建筑成为可能。与早期的罗曼式和拜占庭式教堂不同，哥特式教堂采用了更优雅、更独特的设计。其尖拱和尖顶带来了更强烈的视觉冲击，更能彰显教会的权力和地位。

中世纪绘画除了对宗教有用，
对后来的绘画还有什么意义？

中世纪绘画虽然主要服务于宗教，但在绘画技术上仍有缓慢的进步，绘画构图、透视、颜料使用等方面都有一定的发展，人物绘画技巧也日趋成熟，为后世积累了经验。中世纪绘画注重装饰性，这对后来华丽的巴洛克艺术等产生了很大影响。另外，中世纪绘画也记录了当时的社会状态，为人们理解欧洲中世纪的历史文化提供了视觉方面的材料。

总体上看,中世纪的艺术有哪些创新点?

中世纪艺术的创新主要体现在以下几个方面:第一,在建筑方面,中世纪确立了罗曼式建筑样式,其特征为石墙、拱门和雕刻等,整体显得庄严厚重;诞生了哥特式建筑,其尖顶、尖拱和玫瑰窗等元素,使建筑更加浪漫和艺术化。第二,在绘画方面,壁画和彩绘被广泛应用于教堂装饰,艺术家们特别注重象征意义的表达,同时,在绘画技术上也有所进步。第三,在雕塑方面,那时候雕塑主要用于装饰教堂和修道院,而雕塑家在石头上创作的人物形象越来越逼真,为后来的艺术大发展奠定了基础。

接下来,我们用上述中世纪绘画关键词,让 AI 创作看看吧!(如图 10-6、图 10-7、图 10-8、图 10-9、图 10-10)

图 10-6　AI 生成的马赛克壁画

[仿中世纪马赛克壁画风格,提示词:A Mosaic mural representing modern life(代表现代生活的马赛克壁画)]

10 中世纪艺术：戴着脚镣的跳舞

图 10-7　AI 生成的仿乔托风格画作

[提示词：Albert Einstein with the style of Giotto di Bondone painting（乔托绘画风格的爱因斯坦像）]

图 10-8　AI 生成的仿乔托风格画作

[提示词：A woman riding a horse, with the style of Giotto di Bondone painting（乔托绘画风格的骑马的女子）]

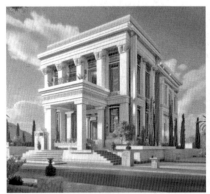 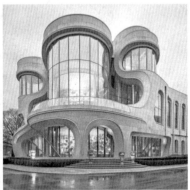

图 10-9　AI 设计的罗曼风格的现代建筑

[提示词：A modern building with Roman style（罗马风格的现代建筑）]

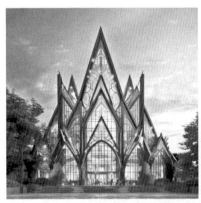

图 10-10　AI 设计的哥特风格的现代建筑

[提示词：A modern building with Gothic style（哥特风格的现代建筑）]

10 中世纪艺术：戴着脚镣的跳舞

创造的动力从哪里来？

我认为，创造的动力主要来自以下几个方面：首先是个人兴趣，热爱会催生奇思妙想和伟大的构思；其次是竞争压力，创新是生存和发展的必要条件；最后是社会发展的需要，社会需求往往能驱动发明创造，这在很大程度上也与经济利益相关。

在人类发展过程中，机器不断被发明和使用。人们总是希望让机器按照自己的意愿去执行任务，这就是编写程序的思想，而"编程"的思想最初正是来自纺织业。18 世纪，编织出带有图案花纹的绸布需要耗费大量的人力，有没有办法解放劳动力？1725 年，法国人布乔（Basile Bouchon）提出了一个"穿孔纸带"的好办法，通过在纸带上打孔来控制织布机。之后，法国人杰卡德（Joseph Jacquard）改进了这项技术，实现了"自动提花编织机"，用蒸汽机带动织布机，按照预设的图案自动织出精美的花绸布。将花纹编写在纸带或卡片上，这便是早期计算机编程思想的萌芽。

最初的计算机在存储程序和数据时，大多也使用穿孔纸带和穿孔卡片。如今，我们把"程序设计"称为"编程"，很大程度上就源自"编织花布"的启发。1899 年，美国人霍尔瑞斯（Herman Hollerith）根据提花织布的原理，发明了穿孔卡片数据系统，设计了制表机器，用于人口普查，当金属针穿过卡片上的孔洞时，

电路就接通一次,计数器便会加一。后来霍尔瑞斯成立了一个计算机制表公司,1924 年,该公司更名为国际商用计算机公司(International Business Machines),即推动计算机发展的重要企业 IBM。可见,需求是推动人类进行发明创造的重要动力,无论是艺术还是技术,都遵循着同样的规律。

【AI 的艺术创作关键词——中世纪艺术】

建筑关键词:
* 拜占庭式建筑:
圣索菲亚大教堂、穹顶、壁画
* 巴西利卡:
中殿、侧廊、中庭、圣坛
* 罗曼式建筑:
比萨大教堂、十字形平面
* 哥特式建筑:
科隆大教堂、尖拱、玫瑰花窗、塔尖

绘画关键词:
* 宗教画
* 马赛克壁画:圣维塔莱教堂
* 湿壁画:亚西西圣方济各教堂
* 蛋彩画:《圣母与圣子》

11

文艺复兴：注重个体、注重自我

文艺复兴作品所蕴含的思想是最重要的创新，它强调人的尊严和自由，鼓励人们重新思考人类文明，并通过赞美和重现古希腊和古罗马文化，来改变人们对世界的认知。

文艺复兴（Renaissance）是欧洲历史上的一个重要里程碑。在中世纪近千年的时间里，欧洲的文化发展受到宗教的严重影响，呈现出较为沉闷的局面。14世纪黑死病（鼠疫）的流行，导致欧洲两三千万人丧失生命，这场灾难使幸存下来的人们开始反思：教会所描绘的美好图景，在传染病面前显得苍白无力。这无疑对天主教是一次沉重的打击，人本主义思想由此兴起。当时的人们虽然表面上不反对宗教，但开始更加关注个人价值，他们向往古典文化的人文精神，对古希腊和古罗马时代的艺术风格充满向往。

从14世纪到17世纪的文艺复兴运动，旨在重现古希腊和古罗马时代的人文精神。一种说法认为，东罗马帝国灭亡后，大量贵族将古希腊和古罗马的文献带回西欧，激起了人们对古典文化的兴趣。还有一种说法认为，十字军在东征耶路撒冷等地期间，从东方图书馆掠夺了大量文献，使得欧洲人重新发现了许多失传的古希腊和古罗马文献。这些文献得以在伊斯兰文明中保存下来。在中世纪文化相对匮乏的背景下，人们忽然发现原来欧洲先祖在精神

上曾是那么富有，自然就产生了复兴传统文化的强烈愿望。

文艺复兴运动首先在意大利兴起，热爱文学的人们会想起文艺复兴之父彼特拉克（Petrarca）、但丁（Dante）和《神曲》（*Divine Comedy*）、薄伽丘和《十日谈》（*Decameron*），还有法国的拉伯雷（Rabelais）、西班牙的塞万提斯（Cervantes）、英国的莎士比亚（Shakespeare），等等。在艺术领域，文艺复兴的代表人物首推"文艺复兴三杰"：达·芬奇、米开朗基罗和拉斐尔。现在，让我们一同欣赏他们的杰作。

达·芬奇如何将艺术与科学完美融合？

莱昂纳多·达·芬奇（Leonardo da Vinci）出生于 1452 年，他是一个公认的天才，他兴趣广泛，在绘画方面虽然留下的作品不多，但《岩间圣母》《蒙娜丽莎》《最后的晚餐》等作品都非常有名。达·芬奇善于捕捉人物的情绪和内心世界，他探索出了一种使用线条与造型去表现人物状态的技法，并熟练运用空间透视法构造立体感。与中世纪绘画中僵硬的表达方式相比，达·芬奇展现的不仅仅是一幅画，观众从画中似乎能感受到人物复杂的内心世界，从画中还能解读出许多生动的故事——这就赋予了画作以生命力。

比如达·芬奇画中的《蒙娜丽莎》（如图 11-1），画像上的人有谜一般的微笑和含蓄的表情，有复杂且难以捉摸的内心，赋

11 文艺复兴：注重个体、注重自我

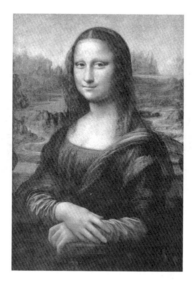

图 11-1 《蒙娜丽莎》

予了观众充分的想象空间，因而观看者可以久久驻足画前。从达·芬奇的画中，我们也能看到文艺复兴时期的艺术家们更加注重个体、注重自我。

逾越节聚会上，耶稣对他的十二个门徒说："你们中间有人要出卖我了。"达·芬奇的《最后的晚餐》（如图 11-2）表现了这一时刻的场景。一众人物有的恐慌、有的询问、有的愤怒、有的怀疑、有的议论，作为画面焦点的耶稣则伸出双手，似乎引导众人去思考、接纳和宽容。在明暗交错、光影变化中，画家营造出凝重而神秘的氛围。《最后的晚餐》之所以成为不朽的作品，不仅在于画家刻画了不同的人物形象，更在于他在画面中构建了一个宏

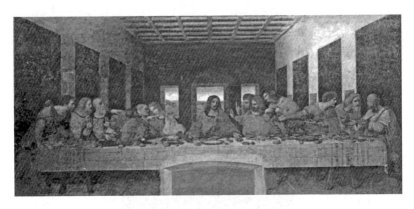

图 11-2 《最后的晚餐》

大的叙事空间。在这个空间中,时间仿佛静止,故事仍在继续,人物形象也随之变化。

值得一提的是,达·芬奇并不仅仅是位画家,他对创造有极大的热情,在建筑、天文、医学、音乐、哲学、军事等诸多领域都有涉猎。在达·芬奇留下的手稿中,他创造性地提出了许多领先时代的技术构想,有些构想在数百年后的今天才得以实现。因而,甚至有人认为他是一位时空穿越者,从未来回到了过去。

你知道雕塑与绘画的双重巨匠是谁吗?

很少有人既是第一流画家,又是第一流的雕塑家和建筑家,而 1475 年出生的米开朗基罗·博那罗蒂(Michelangelo Buonarroti)做到了这一点。米开朗基罗的代表性巨作是位于梵蒂冈西斯廷教

11 文艺复兴:注重个体、注重自我

堂的天顶画《创世纪》(*At the Threshold of an Era*,如图11-3)。或许是被教皇反复邀请的诚意打动,他花费了4年多的时间,在将近500平方米的教堂天顶上创作了一幅巨幅画作,展现了《圣经》中上帝开天辟地直至诺亚方舟的故事。整幅画作气势磅礴、震撼

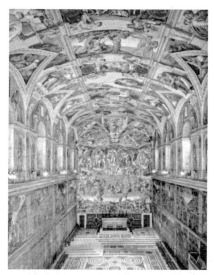

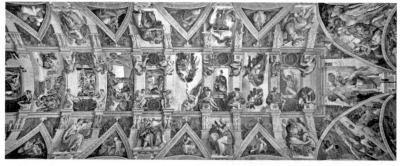

图11-3 西斯廷教堂的天顶画《创世纪》

人心，可以说米开朗基罗的这个作品堪称全人类无与伦比的文化遗产。由于他长期仰头在天顶作画，米开朗基罗的身体甚至出现了后倾现象，只有将物品举至头顶才能看清。法国作家罗曼·罗兰的《巨人三传》中有关于米开朗基罗的传记，值得我们一读。

米开朗基罗还创作了许多雕塑作品，其中《大卫》为世人所熟知。这座高5.5米的雕塑取材于《圣经》故事，展现了大卫王的健美体魄。大卫是统一以色列的英雄，年轻时曾战胜巨人歌利亚。米开朗基罗并未选择大卫战胜巨人后的凯旋姿态，而是重现了大卫年轻时充满理想、健美而意气风发的形象。米开朗基罗通过雕塑重现了古希腊的人文精神，这正是文艺复兴的魅力。如果你还记得古希腊的雕塑作品，一定会觉得这几乎就是从古希腊人作品翻刻出来的。

米开朗基罗的另一件雕塑作品《摩西像》也很特别，展现了《圣经》中带领以色列人民出埃及的圣人摩西。据说，他摔碎了以色列人顶礼膜拜的法版——因为上帝曾告诉他不能制作任何用来膜拜的偶像。米开朗基罗重现了摩西手持法版（未摔时）的场景，但又赋予他不同的情感：他好像已经克制住了即将迸发的怒火。

和谐之美的集大成者的创作是什么样的？

拉斐尔·桑西（Raffaello Santi），俗称拉斐尔（Raphael），出

生于1483年，他是文艺复兴三杰中年龄最小的一位。他在短暂的生命中创作了许多圣母像，如《草地上的圣母》（如图11-4），这些作品呈现出祥和安宁、和谐恬静的美好氛围。拉斐尔对色彩搭配和空间透视的运用非常娴熟，大约是因为他善于学习。他年轻时曾师从多位画家，后期又大量学习达·芬奇和米开朗基罗的技法，最终成为一位集大成者。

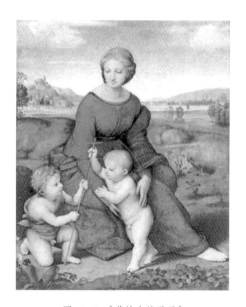

图 11-4 《草地上的圣母》

拉斐尔的作品《雅典学院》（*The School of Athens*，如图11-5），完美地继承了达·芬奇的空间透视法。在这幅作品中，雅典的古典建筑前后空间关系得到了完美的展现。《雅典学院》体现了古希

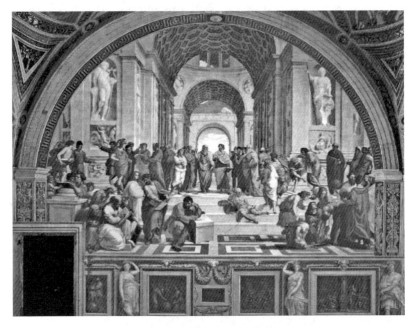

图 11-5 《雅典学院》

腊所孕育的人类最初的理性光芒,表达了先哲们对真理和智慧的追求。柏拉图和亚里士多德位于画面的正中央,周围环绕着毕达哥拉斯、赫拉克利特等 50 多位古希腊哲人。画面中人物的动作形态各不相同,似乎能够看到达·芬奇《最后的晚餐》的影子。或许,这幅画也可以被称为《最初的哲学》。

除了上述三杰,文艺复兴时期还涌现出许多杰出的画家。1490 年出生的提香(Titian)是意大利文艺复兴时期威尼斯画派的代表画家之一。他的作品以宗教题材为主,个人风格鲜明,特别重视

11 文艺复兴：注重个体、注重自我

色彩的运用，他发明的金黄色更是成为其作品的代表性特征。他善用金色光线来烘托氛围，如《圣母升天图》（如图11-6）。提香的作品想象力丰富、构图别具一格，对后世的画家产生了很大的影响，被誉为"西方油画之父"。

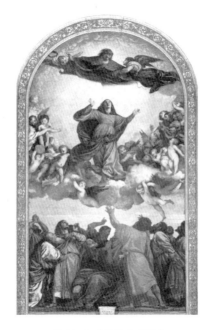

图 11-6 《圣母升天图》

让我们把目光投向欧洲北方，在德国出现了可以媲美达·芬奇的伟大艺术家阿尔布莱特·丢勒（Albrecht Dürer）。丢勒将意大利文艺复兴的理念带到了欧洲北部，并创造了许多个第一，比如"自画像之父""水彩画第一人""版画第一人"等。他不仅是伟大

的画家,还是雕刻家、建筑家、艺术理论家等,因此他也被称为"北方的达·芬奇"。

文艺复兴强调个人的自我意识和自我价值,使人们的关注点逐渐从对神性的追求转向对人性的探索。这种转变也体现在绘画领域上。丢勒最先创作了历史上第一幅正面构图的自画像,因此他也被称为"自画像之父",图11-7是丢勒13岁、20岁、28岁时的自画像。

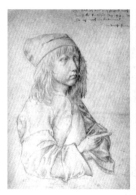 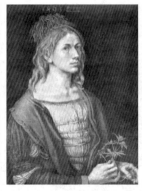 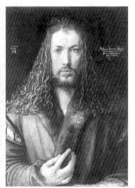

图11-7　丢勒13岁自画像　　丢勒20岁自画像　　丢勒28岁自画像

1502年,丢勒创作了世界上第一幅水彩画《野兔》(如图11-8)。此前,水彩画并未被视为独立的艺术门类,通常用于草稿绘制或为其他绘画作品着色。丢勒一生创作了许多水彩风景画,尽管在技法上相对简单,但意义重大,水彩画由此作为独立的艺术形式问世。

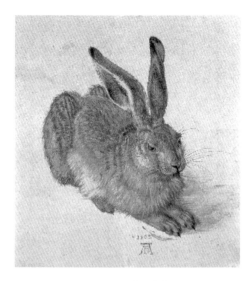

图 11-8 《野兔》

在丢勒所有的艺术成就中，影响力最大的要数他的版画艺术。版画是把图像刻在特定的版材上，然后印刷出来，便于传播与分发。丢勒将意大利文艺复兴的理念和技法与德意志民族的冷峻和严谨相融合，在版画作品中强调人的主体性。他对人物与情绪的塑造方式，对后世的艺术家产生了很大的影响。

在文艺复兴时代，欧洲北部的佛兰德斯（今天分别属于法国、比利时和荷兰）也涌现了一批优秀的画家，最著名的就是彼得·鲁本斯（Peter Rubens），他出生于 1577 年。鲁本斯年轻的时候特别崇尚古希腊和古罗马艺术，曾经在意大利专门学习米开朗基罗和拉斐尔的绘画手法，后来返回佛兰德斯。他的绘画鲜活明

亮，充满动感，给人以欢快的感觉。鲁本斯的代表作之一《下十字架》（如图 11-9）描绘了耶稣被钉在十字架后，信徒们将其从十字架上取下来的场景。画面采用了对角线构图，背景一片漆黑，光线集中于主人公身上，营造出悲壮的氛围，但情绪又没有那么激烈。另一件代表作品是《鲁本斯、海伦娜和他们的孩子保罗》（如图 11-10），画面中鲁本斯和孩子都注视着海伦娜，画面的主角和亮点是海伦娜。从他们的衣着和背景画面，我们可以看出当时的富贵和奢华。鲁本斯的许多作品都展现出热烈与华丽的特点，因此他也被称为早期的巴洛克（Baroque）画家。

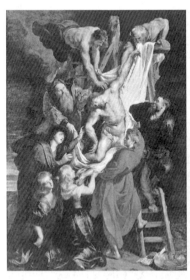
图 11-9 《下十字架》

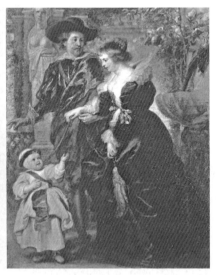
图 11-10 《鲁本斯、海伦娜和他们的孩子保罗》

11 文艺复兴：注重个体、注重自我

文艺复兴时期的另一位美术巨匠是荷兰的画家伦勃朗（Rembrandt van Rijn），他出生于1606年，也是荷兰历史上最伟大的画家之一。伦勃朗一生笔耕不辍，留下了一千多幅画，被誉为"现实主义艺术大师"。他的绘画作品真诚朴素，画风亲民，没有浮华的装饰。他笔下的宗教画并非服务于宗教，而是将宗教人物刻画为普通人，体现出浓厚的人文关怀。伦勃朗半生潦倒，但他坚信自己的绘画作品将会产生巨大的影响力，历史将会证明他的价值，后来美国作家房龙还特地撰写《伦勃朗传》来纪念这位艺术家。

伦勃朗的代表作之一是《凭窗的亨德丽娅》（如图11-11），画

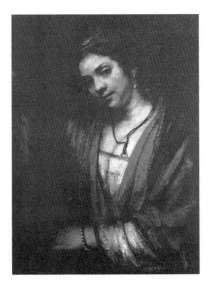

图 11-11 《凭窗的亨德丽娅》

中模特是亨德丽娅。伦勃朗的原配夫人去世后，落魄地住在阿姆斯特丹贫民区，是女仆亨德丽娅给了他温暖陪伴他走过了人生的低谷。在这幅画中，窗前的亨德丽娅在昏暗的灯光下望着前方。她没有华美的衣着，甚至显得有些疲倦，但是她端庄、温良，散发着令人动容的贤淑之美，展现了一位普通人家贤妻良母的形象。这幅画也被后人公认为美术史上最杰出的油画肖像画，原因或许在于画家倾注了真情实感。

伦勃朗的另一幅代表作是《沉思中的哲学家》（如图 11-12），伦勃朗善于运用光线，他对光线的使用是吝啬的，这或许正是他的特色。在这幅作品中，伦勃朗表现的是一位沉思者，他的四周

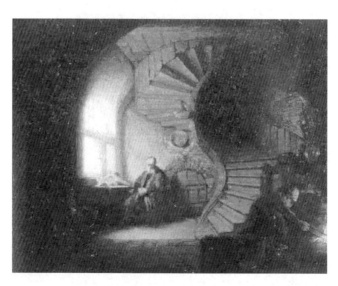

图 11-12 《沉思中的哲学家》

11 文艺复兴：注重个体、注重自我 163

是昏暗的，窗外的光线照射进来，这光线或许并非自然的光，而是他内心的光芒，阶梯正是人类进步的通道。或许这幅画想表达的是：身处黑暗之中，唯有思考才能冲破黑暗，迎来光明——画家用黑暗来衬托光明，这正展现了画家的高超的艺术手法。

伦勃朗也创作过《自画像》（如图 11-13）。他 55 岁时的自画像显得苍老憔悴，此时的他正值人生低谷，对世俗感到非常失望，然而他仍手持书本，似乎在告诉人们，丰满的精神世界才是心灵的避难所。

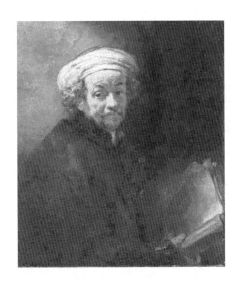

图 11-13 《自画像》

文艺复兴之后，欧洲艺术又经历了巴洛克和洛可可（Rococo）时期。巴洛克艺术涵盖了建筑、美术、音乐、服饰等领域，其主

要特点是堆砌元素、华丽鲜艳和过度装饰。文艺复兴后，贵族们热衷于以各种元素来彰显身份，许多艺术家受这种社会风气的影响，在 17 和 18 世纪创造了许多具有巴洛克风格的作品。18 世纪的法国人开始对这种繁文缛节感到厌倦，他们不再追求大规模的华丽堆砌，转而采用简洁、轻松的展现方式，从而产生了洛可可艺术。尽管如此，洛可可仍然具有华丽的特点，只是色彩相对淡雅。这两种艺术形式不像文艺复兴那样具有令人兴奋的创新活力。如果你感兴趣，可以去查资料看看。在艺术发展史上，下一个激动人心的时刻，无疑要等到印象派出现。

文艺复兴的核心精神是什么？

讲了这么多文艺复兴时期的艺术，现在我们来讨论一个问题：文艺复兴的核心精神是什么？

文艺复兴对欧洲乃至全世界产生了深远的影响，其核心精神内涵十分丰富。简单来说，文艺复兴是对欧洲古典文化的热爱与复兴，通过古典化的形式来突出人类对理性和自由的追求，从而挣脱中世纪教会的束缚。与古希腊和古罗马时代相似，文艺复兴时期追求真实和自然的美，并对透视、光影和人体结构进行深入研究，以创作出更加真实生动的绘画和雕塑作品。文艺复兴时期的艺术家更加强调自我意识的呈现，他们的个人主义为后来的欧洲

民主和人权等思想观念奠定了基础。此外，文艺复兴也促进了科学探索精神的崛起，科学家们开启了一系列重要的科学发现，为现代科学奠定了基础。

文艺复兴时期的艺术主要有哪些创新？

文艺复兴一扫中世纪艺术沉闷的气息，在绘画和雕塑等领域都呈现出新的技术和风格。以达·芬奇、米开朗基罗和拉斐尔为代表的艺术家们，在前人的基础上发展出新的方法，并利用透视、光影效果等技术，使画面更加逼真。在雕塑方面，艺术家们更加注重人体比例和解剖结构的准确性，创作了大量自然而真实的雕塑作品。与古希腊和古罗马的雕塑相比，文艺复兴时期的雕塑作品在技法和艺术表现力上都更胜一筹。文艺复兴作品所蕴含的思想是最重要的创新，它强调人的尊严和自由，鼓励人们重新思考人类文明，并通过赞美、重现古希腊和古罗马文化，来改变人们对世界的认知。

还有什么复兴的故事？

既然谈到文艺复兴，我们不妨思考一下，"复兴"这一概念的含义：复兴指的是从前很美好，后来衰落了，现在重新恢复了从前

的美好。古希腊和古罗马时代是西方文明最辉煌的古典时期,也是西方人的精神家园。中世纪的人们受到教会的严格控制,艺术创作需要服务于宗教,以至于从前的那些艺术形式渐渐被人们遗忘了,幸好有"文艺复兴三杰"等大师重新发掘古典艺术的创作精神,传统逐步得到复兴,新的创作也随之而来。世界上的复兴故事有很多,接下来,我讲两个"复兴"的故事。

第一个是中国宋初的儒家复兴。儒家思想从周朝发端,历经孔子和孟子等先贤的传承和发展。汉武帝时期,儒家思想被确立为正统思想,并登上了历史舞台。然而,随着朝代更替、战乱频发,以及佛教传入中国等因素的影响,儒家思想停滞不前,眼看就要被历史尘封。到了宋朝,出现了被称为"宋初三先生"的胡瑗、石介和孙复,他们重新审视儒家思想的价值,并推陈出新,由此陆续出现了张载、程颢、程颐、周敦颐、朱熹和陆象山等一大批理学思想家。这一过程堪称儒家思想的复兴。

第二个是关于人工智能复兴的故事。神经网络(Neural Network)是人工智能领域的重要分支。它通过模仿人脑中神经元的连接方式,建立一个具有学习能力的系统。1943年,麦卡洛克(W. McCulloch)和皮茨(W. Pitts)提出了神经网络的概念,引起了人工智能学术界的广泛关注。1957年,又诞生了著名的感知机(Perceptron)模型,一系列方法可以解决许多视觉分类和识别问题。然而,数年之后,感知机被明斯基(M. Minsky)等科学家指

出存在重要缺陷：无法解决"异或"（XOR）问题，而"异或"正是二进制计算中最基本的一种运算。20世纪六七十年代，神经网络的研究陷入低谷至少十年。幸好，仍有一小部分研究人员坚持不懈地探索。尽管在70年代出现了反向传递（Back Propagation）方法，较好地解决了XOR问题，但直到20世纪80年代，物理学家霍普菲尔德（J. Hopfield）提出了Hopfield模型，神经网络才真正复兴，迎来了黄金十年。

此后，神经网络再次陷入低谷。由于算法和算力等方面的局限，许多复杂问题仍难以用神经网络解决。2006年，著名人工智能学者辛顿（Geoffrey Hinton）在《科学》杂志上发表了关于深度神经网络（Deep Neural Network）的论文，极大地推动了多层、深度的神经网络的实用化。后来在杨立昆（Yann LeCun）、约书亚·本吉奥（Yoshua Bengio）等众多科学家的努力之下，神经网络再次复兴，催生了各种深度学习技术。如今，我们所处的时代，完全笼罩在深度学习的光芒之下，比如ChatGPT，它的问世彻底改变了人们的认知。

未来，人工智能或将为人类解放脑力劳动，更多的艺术创造或许将由人类和机器共同完成，甚至将来机器可能独立完成艺术创作。下面是一些人与AI合作完成的绘画作品，主要模仿了文艺复兴时期的风格（如图11-14、图11-15、图11-16、图11-17）：

图 11-14 AI 模仿拉斐尔画的《草地上的圣母》

[提示词：A mom and two children, like *The Madonna on the Meadow* by Raphael（母亲和两个孩子，模仿拉斐尔《草地上的圣母》)]

图 11-15 AI 对《蒙娜丽莎》的新创作

[提示词：Replace the face of *Mona Lisa* with an Asia woman（用亚洲女子的脸替换蒙娜丽莎的脸）]

11 文艺复兴：注重个体、注重自我

图 11-16　使用 AI 设计的雕塑

[提示词：Generate a sculpture representing the computer science, using the Michelangelo sculpture style（使用米开朗基罗风格生成一个代表计算机科学的雕塑）]

图 11-17　使用 AI 模仿丢勒风格的水彩画

[提示词：A man is using a computer, by watercolor painting, using the style of Dürer's painting（使用丢勒的风格，画一幅水彩画，一个男子使用计算机）]

【AI 的艺术创作关键词——文艺复兴】

代表人物与作品关键词：

＊达·芬奇：

《蒙娜丽莎》《最后的晚餐》《岩间圣母》

＊米开朗基罗：

《创世纪》《大卫》《摩西》

＊拉斐尔：

《草地上的圣母》《雅典学院》

＊提香：

《圣母升天图》

＊丢勒：

《自画像》《野兔》

＊鲁本斯：

《下十字架》《鲁本斯、海伦娜和他们的孩子保罗》

伦勃朗：

《凭窗的亨德丽娅》《沉思中的哲学家》

风格与技法关键词：

透视法、光影效果、线条与造型、人体结构、油画

12

印象派：
轮廓、阴影和色块

印象派画家放弃了传统的精细描绘方式，转而选择风景、生活和人物为主题，通过对世界的观察，捕捉平凡场景中转瞬即逝的美好瞬间，并将这些瞬间快速地记录下来。他们偏爱使用明亮而生动的色彩来刺激观众的感官，并通过光线变化来展现对客观世界的印象。

随着18世纪欧洲启蒙运动的兴起,人们的思想进一步解放,对巴洛克和洛可可等浮华艺术产生了厌倦,由此催生了新古典主义(Neoclassicism)。与文艺复兴时期对古希腊和古罗马艺术的复兴不同,新古典主义采用新的技术和工艺进行表达,力求将古典精神融入艺术家所处的时代,并借古典之美来诠释新的时代精神。

新古典主义的特点是什么?

新古典主义的代表作之一是法国画家雅克-路易·大卫(Jacques-Louis David)的《马拉之死》(*The Death of Mara*,如图12-1)。马拉是法国大革命时代的激进派领袖,1793年的一个夜晚,他被人刺杀了,画家大卫便创作了这幅作品,画面上马拉被刺的场景被处理得干净整洁,避免了过于血腥的场面,画家还在马拉的手中加入了一封带有感人文字的信笺。大卫将一场残酷的流血刺杀事件转化为一种柔和的悲剧,让观众不禁想起耶稣被钉在十字架上

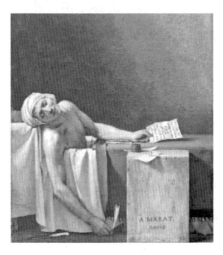

图 12-1 《马拉之死》

的场景，此时的马拉似乎变成了圣徒一般的存在。大卫通过这种表达，成功地激起了法国公民对保守派的憎恨，并增强了对法国大革命的同情。这幅画作体现了新古典主义的特点，它描绘的是现实题材，表达的却是古希腊和古罗马的悲剧之美。

浪漫主义如何用激情与想象力点燃艺术？

浪漫主义（Romanticism）由来已久，它讲的是对理想精神的热烈追求，采用天马行空般富有想象力的表达，来阐述心中的热情与向往。法国大革命时代所宣扬的自由、平等、博爱等精神，与浪漫主义一拍即合，热血、冲动和激情是当时的主题，这与启

12 印象派：轮廓、阴影和色块

蒙运动所推崇的理性主义精神背道而驰。这个时代的浪漫主义作品以梦幻的色彩，带给人瑰丽的想象。浪漫主义最著名的作品莫过于法国画家德拉克洛瓦（Delacroix）创作的《自由引导人民》（如图12-2），它表达了法国七月革命中法国人民推翻波旁王朝的故事，画面中一位袒露上身的女子举着三色旗，带领后面拿着武器的市民，地上还有牺牲者的尸体，身后是著名的巴黎圣母院，他们在冲向王宫，去推翻反动的波旁王朝。画面上的女子，不禁让人想起古希腊的女神维纳斯，画家通过一个神话般的人物来代表他们时代的精神：民主和自由，从而鼓舞人们的革命主义热情和英雄主义气概。这幅画挂在巴黎的卢浮宫，它已经成了法国人民精神的象征。

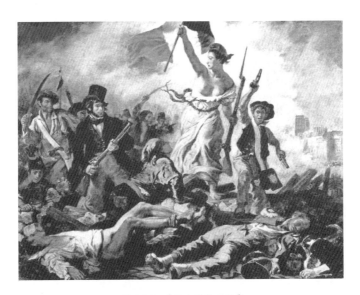

图 12-2 《自由引导人民》

现实主义的追求是什么？

18世纪后期，工业革命的浪潮席卷而来，给人类社会带来了巨大变革。在这一背景下，艺术也发生了深刻变化。过去的美术主要服务于上层社会，而工业革命后，艺术家开始更多地关注现实社会，从自然风景到街头市井，再到乡村生活等，近现代的绘画题材不断涌现。这里，我们重点介绍一位著名的现实主义画家——让-弗朗索瓦·米勒（Jean-François Millet）。米勒一生致力于描绘农民和土地，他的代表作都与农村生活息息相关。《播种者》（如图12-3）描绘了苍凉的麦田，一位农民正阔步播种，空中有鸟儿飞过，寻找洒落的种子。不同的人从这幅画中看到了不同的景象：有人看到了农民的贫苦与艰辛，有人看到了希望，也有人看到了人与自然的联系——既有田园牧歌的美好，也有对艰辛生活的悲悯。米勒的另一幅名画《拾穗者》（如图12-3）则描绘了秋日暖阳下，三位农妇在田野里捡拾麦穗。这看似乡村中最平凡的场景，却被米勒赋予了深刻的意义。当时只有生活贫困的农民才会去捡拾麦穗，而米勒笔下的人物则像雕塑般庄重，他们不是造物主，而是虔诚的劳动者。从这个意义上讲，米勒的画作同样具有宗教般的庄严与肃穆，而这也正是现实主义的追求。

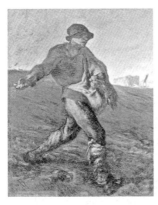 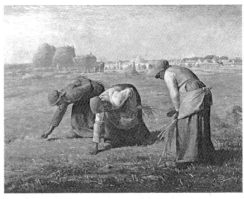

图 12-3 《播种者》　　　　　　　《拾穗者》

印象派画家如何捕捉转瞬即逝的美好瞬间？

19 世纪后期，工业化和城市化进程加快，人们的生活节奏也随之加快。在这种背景下，如何捕捉转瞬即逝的美好，便成为艺术家们思考的问题。印象派（Impressionism）应运而生，并一直受到人们的喜爱。

爱德华·马奈（Édouard Manet）最早尝试了这种绘画方式，他的作品《草地上的午餐》（如图 12-4）被视为印象派的开山之作。1863 年，马奈的这幅作品难以被当时的社会接受。从题材上看，画面将裸体女子与绅士置于同一场景，这种表现方式在当时看来惊世骇俗。过去只有描绘神灵题材的作品才能出现裸体人物。从空间上看，这幅画作打破了传统的空间平衡，前后人物与空间

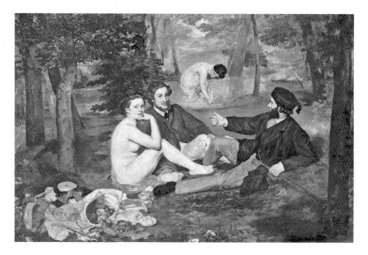

图 12-4 《草地上的午餐》

的关系严重失调。从绘画的笔触来看,马奈似乎没有精心刻画,而是使用了鲜艳的色块和色斑进行涂抹。然而,正是这样一幅带有"叛逆"色彩的作品,对传统绘画带来了强烈的冲击,并产生了持久的影响。

马奈的印象画作或许是无意之举,随后出现的奥斯卡-克劳德·莫奈(Oscar-Claude Monet)则真正开创了印象派这一绘画流派。莫奈与马奈的读音相似,但并非同一人。他的作品《日出·印象》(如图 12-5)广为人知。试想,如果你在港口观看日出,之后让你描述所见到的景象,或许你的印象也大致如此。但莫奈的画作却比其他画家的更深入人心。在《日出·印象》中,所有景象都朦朦胧胧,没有清晰的轮廓。莫奈通过不同的光线和

12 印象派:轮廓、阴影和色块

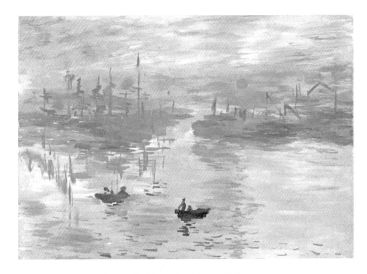

图 12-5 《日出·印象》

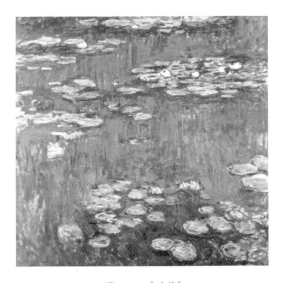

图 12-6 《睡莲》

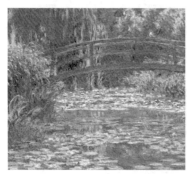 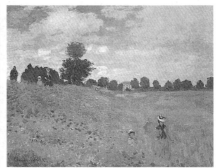

图 12-7 《睡莲池与日本桥》　　　　　　《野罂粟》

色彩,利用颜色深浅的变化来描绘他对于日出那一刻的印象。这幅印象派画作给人们带来了积极的想象空间,在美好的色彩中,我们似乎看到了某种向上生长的生命力,以及一种不确定但又可以期待的东西。莫奈的睡莲系列作品也十分著名,他创作了大量以睡莲、睡莲池和日本桥为主题的画作,以及其他以罂粟花为主题的风景画(如图 12-6、图 12-7)。欣赏莫奈的画作,是人生一大乐事。

接下来,我们再欣赏一幅印象派的名画《红磨坊街的露天舞会》(如图 12-8),这是法国画家皮埃尔-奥古斯特·雷诺阿(Pierre-Auguste Renoir)创作的印象主义油画,描绘了巴黎的一场露天舞会。画面上人头攒动、热闹非凡,阳光穿过树叶洒落下来,给人们带来强烈的欢快感受。欢乐转瞬即逝,画家通过印象派的表达方式将这一瞬间永远地定格了下来。

12 印象派：轮廓、阴影和色块

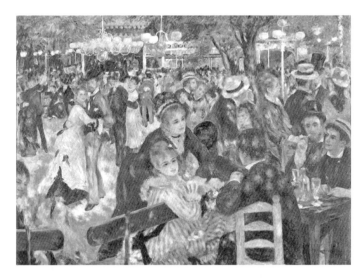

图 12-8 《红磨坊街的露天舞会》

后印象派如何通过艺术表达主观感受？

在印象派之后，又出现了后印象派（Post-Impressionism）。其代表人物主要有保罗·塞尚（Paul Cézanne）、保罗·高更（Paul Gauguin）和文杰特·威廉·梵高（Vincent Willem van Gogh）。如果说印象派侧重于表达对客观世界的印象，关注客观事物在人脑中的投影，那么，后印象派则反其道而行之。它强调的是主观感受，并将其表现在客观事物上。因此，画什么并不那么重要，重要的是画家想要表达什么。

保罗·塞尚的两幅代表作是《玩牌者》和《圣维克多山》（如

图 12-9）。在《玩牌者》中，塞尚没有对人物进行细节描绘，而是通过鲜明的轮廓、阴影和色块来塑造人物形象，并借由肢体和面部表情来展现人物的内心活动。《圣维克多山》则带有强烈的塞尚风格。据说，圣维克多山是塞尚笔下描绘次数最多的景色。他通过强烈的色块和冷暖对比来展现眼前的风景。如果你有轻微的近视，那么你眼中的山、石头、房屋、田野或许也只是色彩和轮廓，而具体的细节并不重要。重要的是，这些要素构成的整体是否能在你眼中散发出光芒，是否能让你感受到和谐与美好——或许，这就是塞尚所理解的印象之美。

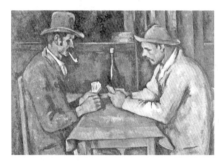
图 12-9 《玩牌者》

《圣维克多山》

保罗·高更是后印象派的另一位代表人物。毛姆著名的小说《月亮和六便士》就是以高更为原型创作而成。高更晚年离开了巴黎，前往南太平洋的塔西提岛生活，并创作了许多风格迥异的作品。《我们从哪里来？我们是谁？我们到哪里去？》（如图 12-10）是高更的代表作之一。据说，这幅作品凝聚了他最大的热情和精

12 印象派：轮廓、阴影和色块

力。画中，他描绘了自己想象中的伊甸园，从婴儿的诞生到摘取智慧果实，再到最终走向衰老。画面颜色并不鲜艳，而展现出一种神秘的色彩。这是高更的个人特色，也体现了他对《圣经》的理解。高更还创作了许多以塔西提岛妇女为主题的绘画（如图 12-11）。在塔西提岛上，原始之美激发了他的创作灵感，他笔下的女性充满了粗犷而健康的美感。

图 12-10 《我们从哪里来？我们是谁？我们到哪里去？》

图 12-11 《塔西提妇女》

最后，我们再来看一看享誉世界的画家——文森特·威廉·梵高，我们得以从他留下的自画像窥其面容。梵高一生穷困潦倒，生前只卖出了一幅画，但去世后，他的作品却备受推崇，许多作品被卖出了天价。荷兰阿姆斯特丹还专门设立了梵高美术馆，收藏他的作品。关于梵高的传记和作品不胜枚举，我们在此不作赘述。对梵高的作品，每个人都有不同的理解和喜爱的理由，关键在于你如何去感受。

《星空》（如图 12-12）是梵高的代表作之一，在画中，我们看到的是一个充满奇幻色彩的星空，地面的怪树直刺天空，月亮和星星发出黄色的光芒。在冷峻之中，又有一种热烈，所有的一切都充满动感，仿佛看到了川流不息的宇宙。他的另一幅作品《罗纳河上的星夜》（如图 12-13）则以简洁有力的线条描绘了蓝色夜

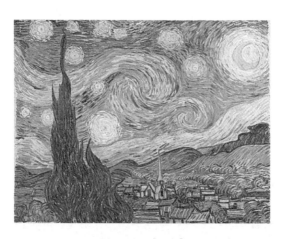

图 12-12 《星空》

12 印象派：轮廓、阴影和色块

空。湖面上有黄色的灯光倒影，一对男女在岸边行走，高远的星空与热闹的城市相互映衬，营造出一种孤独感。《夜晚露天咖啡座》（如图 12-14）中也有星空，画面宁静祥和，展现了街头生活

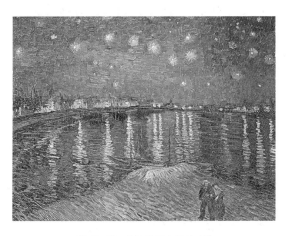

图 12-13 《罗纳河上的星夜》

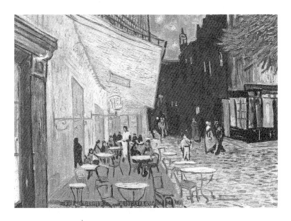

图 12-14 《夜晚露天咖啡座》

中美好的一刻。如果仔细观察路面和行人，你会发现画面也具有一种动感，人物仿佛在缓缓移动，时间在静静流逝。

梵高最爱的花是向日葵，他创造了许多以向日葵为主题的作品（如图 12-15）。这些作品具有强烈的感染力，深受世人喜爱。梵高笔下的向日葵大多是金黄色的，这是他偏爱的色彩，浓烈饱满到似乎要燃烧起来一般。这些炽热盛放的向日葵，或许正体现了梵高对旺盛生命力的追求。

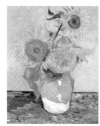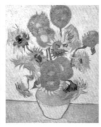

图 12-15 《向日葵》

进入 20 世纪后，绘画领域又出现了各种各样的派别，比如野兽派、立体派、表现派、抽象派等。这些我们就不讨论了，留给你自行探索吧。

这些作品似乎都与启蒙运动有关，
启蒙运动对艺术到底有哪些影响？

启蒙运动（Enlightenment）是 18 世纪欧洲发生的一场重要的

思想和文化运动，它比文艺复兴更进一步。启蒙运动传播理性、自由和人本主义的观念，力图改革欧洲的社会、政治和经济体制。它强调人类的理性和自由权利，批判传统的权威和迷信。当时著名的思想家和作家包括伏尔泰（Voltaire）、卢梭（Rousseau）、洛克（Locke）和孟德斯鸠（Montesquieu）等。

启蒙运动推动了艺术的发展，并重新定义了艺术的形态。启蒙运动不仅强调美，更强调理性与思考。在启蒙运动的推动下，艺术逐渐从宗教走向人间，个人的创造和自由表达成为主流。这一时期的艺术作品不再是为了迎合宗教或贵族，而是更加注重展现自我，并面向更广泛的观众。艺术不仅要表达个人的想法，更希望引发观众的思考。总而言之，启蒙运动使艺术发生了一场深刻的变革，艺术逐渐成为一种表达思想和改变社会的手段。

印象派的主要创新有哪些？

印象派与传统的具象绘画截然不同。印象派画家追求捕捉某一瞬间的感受，并将其呈现在作品中，这是一种前所未有的理念创新。印象派画家放弃了传统的精细描绘方式，转而以风景、生活和人物为主题，通过对世界的观察，捕捉平凡场景中转瞬即逝的美好瞬间，并将这些瞬间快速地记录下来。他们偏爱使用明亮而生动的色彩来刺激观众的感官，并通过光线变化来展现对客观

世界的印象。印象派的创新对后世的艺术发展产生了深远的影响，并成为艺术领域的重要分支。

能说说人工智能和计算机创作图片的事情吗？

现在，让我们来聊一聊人工智能和计算机在图像创作方面的应用。

人工智能技术发展到今天，已经进入了大模型时代。通过大量的计算资源（主要是图形处理器 GPU）训练，深度神经网络模型可以学习海量的图像数据，并由此形成较高的"智慧"。当你向 AI 提问时，它会给出相应的答案。目前，已经有很多 AI 大模型可以根据你输入的文本生成相应的图像，如 Midjourney 和 Stable Diffusion 等。这些模型都是根据文字描述来生成图像。例如，图 12-16 所示的《太空歌剧院》就是由 Midjourney 生成的。它充满了玄幻色彩，仿佛将歌剧表演搬到了外太空。该作品还在 2022 年美国科罗拉多州的一场美术比赛中荣获了"数字艺术"奖项。

图 12-17 是一些例子，使用 AI 工具生成的图片，深度神经网络根据输入的文字来创作的图片，分别对应的文字是："印象派建筑""田园风光""印象派田园""向日葵""海上的星空""太空电影院"。

12 印象派：轮廓、阴影和色块

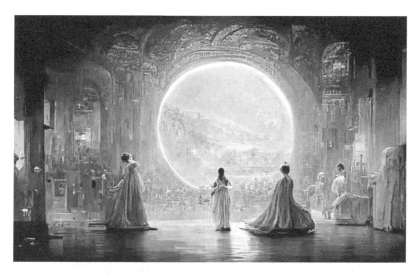

图 12-16 《太空歌剧院》

图 12-17 使用 AI 工具生成的图片

此外，我们还利用自己设计的模型生成了以下图像（如图12-18）。这些人物肖像和家具都由 AI 模型生成，它们看起来非常真实，但实际上在真实世界中并不存在。我们将生成这些图像的方法写成了学术论文，并在国际学术会议上发表。

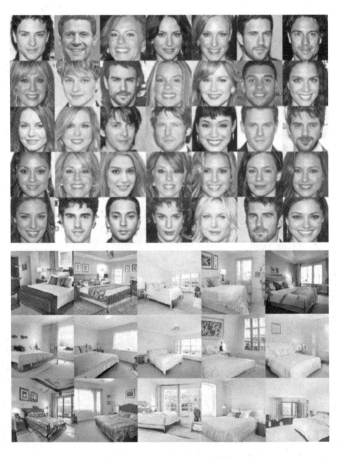

图 12-18　由 AI 生成的图像

12 印象派：轮廓、阴影和色块

机器创作与人创作有什么不同？

人工智能创作与人类创作之间，既有相同之处，也有不同之处。相同之处在于，无论是机器还是人类，都需要进行大量的学习，才能形成认知基础。在理解的基础上，才能将某个主题表达出来。因此，如果神经网络模型能够足够精确地模拟人脑的运行机制，那它所创作出的作品或许就与人类的作品没有本质

图 12-19　使用 AI 创作的印象派画

［提示词：Generate an impressionism painting about the morning, the forest and the mist（生成一幅印象派画作，关于清晨、树林和雾气）］

图 12-20 使用 AI 创作的印象派画

[提示词：Generate an impressionism painting about some young guys having a picnic in the woods（生成一幅印象派画作，关于小伙子们在树林里面野餐）]

的区别。然而，人类至今尚未完全掌握大脑的运行机制，脑科学仍在不断发展。因此，我们还无法制造出能够完全模拟人类大脑的神经网络智能体。人类创作的灵感可能在某些瞬间迸发出来，具有较强的随机性，而机器目前尚无法完全模拟这种真正的随机性。因此，尽管机器也能生成天马行空的内容，但整个过程还是有迹可循的。这与人类即兴的、随机的创作仍然存在差异（如图 12-19、图 12-20）。

12 印象派：轮廓、阴影和色块

【AI 的艺术创作关键词——印象派】

艺术流派、代表人物与作品关键词：

* 新古典主义：

雅克-路易·大卫，《马拉之死》

* 浪漫主义：

德拉克洛瓦，《自由引导人民》

* 现实主义：

让-弗朗索瓦·米勒，《播种者》《拾穗者》

* 印象派：

爱德华·马奈，《草地上的午餐》

克劳德·莫奈，《日出·印象》《睡莲》

皮埃尔-奥古斯特·雷诺阿《红磨坊街的露天舞会》

* 后印象派：

保罗·塞尚，《玩牌者》《圣维克多山》

保罗·高更，《我们从哪里来？我们是谁？我们到哪里去？》

* 文杰特·威廉·梵高：《星空》《罗纳河上的星夜》《夜晚露天咖啡座》《向日葵》

后记
具有创造力的人生才更有意义

我青少年时代对于艺术有些爱好,并未经过专业训练,后来在高校从事计算机工作,进行关于多媒体与人工智能安全等方面的教学和科研,需要接触各种图像,也由此形成了我对艺术的一些看法。

我写这本聊 AI 与艺术的小书,动机非常简单,就是想让孩子们了解一些古今中外的人们创造出来的作品,以及我对这些作品的思考,希望能发挥点启蒙作用,并没有深刻见解。

不确定性创造了艺术的美

既然我们是在谈艺术,那就有必要探讨一下,到底什么是艺术?

全世界对艺术有各种不同的理解,一万个人可能就有一万种看法,这里我说说我的看法,你也可以发表你的见解,将你对艺术的思考写在图书的空白处。

后记　具有创造力的人生才更有意义

首先，艺术应该是一种技术——带有美感的技术，能激发起人们的特殊情感和想法，有很多形式，主要的形式包括：绘画、雕塑、建筑、音乐等。汉语中的"艺"这个字有美好的意思，在科学探索中大家常会说某种方法是 art（技巧），在写学术论文时，也常说 state-of-the-art（最新的技术）。因此，我总觉得艺术和科学技术紧密关联。

其次，艺术需要有创新，通过探索和发现来创作新的形式，用来表达艺术家自我的个人体验，或者对于世界的认识。艺术，应该不断用新的表达形式，让人觉得愉快，让人产生灵感。复制别人的作品，不能算作艺术创作。

再次，艺术应当包含了人和作品，由人创造作品。著名作家贡布里希（E. H. Gombrich）在他的作品《艺术的故事》中说："其实没有艺术，只有搞艺术的人。"大约是说，艺术其实就是人的另一种呈现。

我个人理解的艺术，是阐述世界、展现个人思想的一种方式，并不需要严格的推导和证明，但要形成真正的艺术品，就需要得到大众或时代的认可。艺术跟科学相关，都要创造前所未有的东西，科学研究强调创新（innovation），而艺术在多数时候也强调创造前所未有的形式。不同点在于，科学必须严格推导，而艺术在很多时候跟人脑思维的概率（probability）有关，我相信正是这种不确定性创造了许多著名艺术品的美。

在这本小书中,我试图让孩子们对艺术有一些初步的认识,所涉及内容仅包括绘画、雕塑和建筑,更广义的艺术超出我所能介绍的范围。书中提到的艺术品,是我个人的一些感知(perceiving),是从一个观赏者的角度来闲聊的,至于它们具体是怎样创作出来的,我并不感兴趣。因为一旦作品问世,它就不再是创作者个人的事情,观察者在大脑中形成神经元连接,或在身体中产生激素分泌,一千个人产生一千种想法,这是创作者无法掌控的。基于这些想法,我这个计算机专业的工作者,才敢于闲聊艺术。

为了创造!

科学研究与艺术创作一样,它们的核心都是创造。我在指导硕士和博士研究生的时候,经常要求他们敢于发挥想象,做前人没做过的事,做前人做不到的事。因此,我想通过介绍古往今来的著名艺术作品,让大家对创造有些许认识,未来无论走什么道路,总要清楚,具有创造力的人生才是更有价值的人生。我在书中也提供了不少使用人工智能生成的"艺术作品",是想让大家对人工智能产生一些兴趣——因为我相信,人类社会正在进行的变革,是让人工智能来解放人的脑力,艺术创作当然也将受到人工智能的影响。

后记　具有创造力的人生才更有意义

现在，每当看到有学生虚度光阴，我不禁感到可惜，常想起茨威格讲过的话："她那时候还太年轻，不知道所有命运馈赠的礼物，早已在暗中标好了价格。"不要浪费生命，生命的乐趣在于不断追求理想，在于不断创新，在于为世界创造价值！

<div style="text-align:right">

钱振兴

2024 年 2 月于复旦大学

</div>

图书在版编目(CIP)数据

计算机教授跟孩子聊 AI 与艺术/钱振兴著. -- 上海：复旦大学出版社,2025.4. -- ISBN 978-7-309-17859-3

Ⅰ.J-39

中国国家版本馆 CIP 数据核字第 2025HA3534 号

计算机教授跟孩子聊 AI 与艺术
JISUANJI JIAOSHOU GEN HAIZI LIAO AI YU YISHU
钱振兴　著
责任编辑/刘西越

复旦大学出版社有限公司出版发行
上海市国权路 579 号　邮编：200433
网址：fupnet@ fudanpress.com　http://www.fudanpress.com
门市零售：86-21-65102580　团体订购：86-21-65104505
出版部电话：86-21-65642845
常熟市华顺印刷有限公司

开本 890 毫米×1240 毫米　1/32　印张 6.875　字数 129 千字
2025 年 4 月第 1 版
2025 年 4 月第 1 版第 1 次印刷

ISBN 978-7-309-17859-3/J·519
定价：55.00 元

如有印装质量问题，请向复旦大学出版社有限公司出版部调换。
版权所有　侵权必究